1 MONTH OF
FREE
READING

at

www.ForgottenBooks.com

By purchasing this book you are eligible for one month membership to ForgottenBooks.com, giving you unlimited access to our entire collection of over 1,000,000 titles via our web site and mobile apps.

To claim your free month visit:

www.forgottenbooks.com/free388081

ISBN 978-0-260-09316-5
PIBN 10388081

GALERIES
DES ANTIQUES.

DE L'IMPRIMERIE DE GILLÉ FILS

GALERIES
DES ANTIQUES,

OU

Esquisses des Statues, Bustes et Bas-reliefs,
fruit des conquêtes de l'Armée d'Italie.

PAR AUG. LEGRAND.

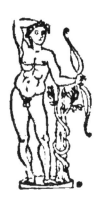

A PARIS

CHEZ ANT. AUG. RENOUARD

XI. — 1803.

HONNEUR

A L'ARMÉE D'ITALIE ;

GLOIRE ET RECONNOISSANCE

AU HÉROS

QUI A GUIDÉ SES PAS .

SA VALEUR

A FIXÉ LA VICTOIRE ;

SES TROPHÉES

FONT L'ORGUEIL DE SON PAYS ;

LA PAIX

COURONNE SES TRAVAUX ;

LES ARTS

PRENNENT UN NOUVEL ESSORT .

HONNEUR

AU HÉROS QUI SAIT LES APPRÉCIER .

LG

INTRODUCTION.

La Galerie des Antiques du Musée central des Arts de France, est un des plus superbes trophées élevés à la gloire de l'Armée d'Italie, car fort peu d'objets provenant de l'intérieur de la France y ont été ajoutés.

C'est au Capitole et au Vatican que ces chefs-d'œuvres ont été choisis par les citoyens *Barthelemi*, peintre, et *Moitte*, sculpteur, commissaires nommés par le Gouvernement, à la recherche des objets de sciences et arts, conjointement avec les citoyens *Bertholet*, *Monge*, *Thouin* et *Tinet*, en exécution du traité de Tolentino (1).

Le 18 brumaire, an 9, fut désigné pour l'ouverture d'une partie de ces salles. Le 16,

(1) Outre ces statues, dont nous nous occuperons seulement dans ce volume, une infinité de tableaux précieux, également recueillis par ces citoyens, sont exposés dans la galerie supérieure. Les objets de littérature, d'histoire naturelle, etc., sont pareillement vus dans leurs Musées respectifs.

le Premier Consul BONAPARTE fit l'inaugura-
tion de l'Apollon ; il plaça entre la plinthe de
la statue et son piédestal, une inscription
gravée sur le bronze, qui lui fut présentée
par le citoyen *Vien* (1) au nom des artistes.
Elle était ainsi conçue :

LA STATUE D'APOLLON QUI S'ÉLÈVE

SUR CE PIÉDESTAL, TROUVÉE A ANTIUM

SUR LA FIN DU XV.ᵉ SIÈCLE,

PLACÉE AU VATICAN PAR JULES II,

AU COMMENCEMENT DU XVI.ᵉ ;

CONQUISE L'AN V DE LA RÉPUBLIQUE

PAR L'ARMÉE D'ITALIE,

SOUS LES ORDRES DU GÉNÉRAL BONAPARTE,

A ÉTÉ FIXÉE ICI

LE 21 GERMINAL AN VIII,

PREMIÈRE ANNÉE DE SON CONSULAT.

(1) Le citoyen *Vien*, premier peintre de la ci-devant
Académie royale, actuellement membre du Sénat-Conser-
vateur, et de l'Institut national des sciences et arts. L'école
française lui doit la renaissance du bon goût, l'étude de
l'antique. Le citoyen *David* se fait honneur d'être l'un de
ses élèves.

Au revers est cette inscription :

BONAPARTE, PREMIER CONSUL.

CAMBACÉRÈS, DEUXIÈME CONSUL.

LEBRUN, TROISIÈME CONSUL.

LUCIEN BONAPARTE, MINISTRE DE L'INTÉRIEUR.

Bientôt ces vastes et magnifiques salles, restaurées avec soin et embellies avec goût, par le cit. *Raimond* (1), furent remplies d'un peuple immense, fier de tant de richesses. Un sentiment général de reconnaissance fut pour *les* artistes qui avaient fait de tels choix, et pourvu si heureusement à leur conservation pendant un aussi long trajet.

C'est en partageant cet enthousiasme général, que nous avons entrepris de tracer une *simple esquisse* de ces chefs-d'œuvres. Il n'appartient sans doute qu'au Gouvernement de donner à un ouvrage de cette importance tout le rendu dont il est susceptible. Nous offrons donc ce Recueil aux

(1) Architecte du Palais national des Sciences et Arts, et membre de l'Institut.

artistes, aux élèves, à tous nos concitoyens, sur-tout aux étrangers, comme *une réminiscence* utile et agréable.

Ces Galeries sont ouvertes au public les samedis et dimanches. Elles le sont tous les autres jours, excepté le vendredi, aux artistes, aux jeunes élèves qui veulent y dessiner. Les étrangers, munis de leurs passe-ports, jouissent aussi de la même faveur.

Il se distribue sous le vestibule une Notice indicative des Statues. Cette Notice, parfaitement bien raisonnée, ne laisse rien à desirer aux amateurs des arts, et sur-tout de l'antiquité ; par quelques articles que nous en avons extraits littéralement, on pourra juger de son mérite.

SALLE
DES SAISONS.

RIEN de plus magnifique, ni de plus imposant que la perspective qu'offrent les six premières salles de cette Galerie, dont le grouppe du Laocoon termine le point de vue. Les trois salles du milieu ne sont séparées des autres que par huit colonnes antiques de granit gris, connu à Rome *sous* le nom de *granitello*. Elles sont tirées d'Aix-la-Chapelle. Les beaux plafonds de quatre de ces salles, richement sculptés et dorés, et peints par *Romanelli*, ont été soigneusement conservés et restaurés.

La salle des Saisons tire son nom des sujets peints dans son plafond.

La partie qui fait face à l'entrée, est ouverte et décorée de colonnes de granit, montées en cuivre ou bronze doré : à droite, est une statue de Cérès ; à gauche, celle de Flore.

La partie latérale de gauche est éclairée de trois croisées.

Dans la première embrasure est un fragment de Cupidon. Sur le trumeau suivant, on voit un

2

Faune ; dans la deuxième embrasure, la belle Diane. Sur le deuxième trumeau, un second Faune. Dans la troisième embrasure, un Héros grec, et le Tireur d'épine. Sur la partie latérale opposée, Hygiée, ou *la Santé* ; l'Amour et Psyché ; Ariane ; Cupidon ; une Bacchante. Sur l'entrée, un Génie funèbre, et un Faune *en repos*. Entre les grandes statues, une infinité de bustes précieux.

Nota. Nous observons que cette salle, qui se trouve ici la première, ne sera que la troisième, lorsque la nouvelle entrée sur la place même sera terminée.

62. GÉNIE FUNÈBRE.

« Debout, les jambes croisées, les bras élevés sur la tête, et le dos appuyé à l'un des lauriers dont est planté l'Élysée, ce Génie funèbre exprime, par son attitude, *le repos éternel dont on jouit après la mort.* Les sarcophages antiques offrent souvent de pareilles figures placées à côté de celle de Bacchus, dont les mystères avaient trait à l'opinion des Anciens sur les morts. Ils croyaient que ceux qui y étaient initiés, jouissaient dans l'autre vie d'une plus grande somme de bonheur. »

194. MATIDIE.

Ce buste antique représente la nièce de Trajan et la belle-mère d'Adrien ; il est tiré du Garde-meuble de la Couronne.

195. PLAUTILLE.

Ce buste vient du Garde-meuble.

192. ÆLIUS CÉSAR.

Ce buste du fils adoptif d'Adrien, est extrême-
ment beau. Il est en marbre de Paros.

193. LUCIUS VERUS *jeune.*

Ce beau buste en marbre *pentélique*, se voyait
à Rome dans la *Villa Albani.*

61. BACCHANTE.

La main qui porte la coupe, est moderne.

60. CUPIDON.

Cette charmante figure, en marbre de *Paros*,
fut peut-être copiée d'après celle en bronze que
Lysippe exécuta pour les Thespiens. Le grand
nombre de copies que l'on en voit attestent sa célé-
brité. Le bras droit et les jambes sont modernes.

58. L'AMOUR et PSYCHÉ.

Ce charmant groupe représente l'Amour cares-
sant Psyché ; il est exécuté en marbre de *Paros*.
Originairement, on le voyait dans la collection du
cardinal *Albani*, d'où, par les soins de Clé-
ment XII, il a passé au Musée du Capitole.

59. ARIADNE.

Cette figure est plutôt connue sous le nom de *Cleopâtre.*

« Couchée sur les rochers de Naxos, où le perfide Thésée vient de l'abandonner, *Ariadne* est ici représentée endormie, telle qu'elle était au moment où Bacchus l'appercevant, en devint amoureux, et telle que plusieurs monumens antiques de Sculpture et de Poësie nous la retracent. Sa tunique à demi-détachée, son voile négligemment jété sur sa tête, le désordre de la draperie dont elle est enveloppée, témoignent les angoisses qui ont précédé cet instant de calme. A la partie supérieure du bras gauche, on observe un bracelet qui a la forme d'un petit serpent, et que les Anciens appelaient *ophis*. C'est ce brasselet, pris pour un véritable aspic, qui a fait croire long-tems que cette figure représentait *Cléopâtre* se donnant la mort par la piqûre de ce reptile.

» Cette statue, en marbre de *Paros*, a fait pendant trois siècles, l'un des principaux ornemens du *Belveder* du Vatican, où Jules II le fit placer ; elle y décorait une fontaine, et donnait son nom au grand corridor construit par le Bramante. »

57. HYGIÉE, ou *la Santé.*

Cette fille d'Esculape est enveloppée dans un

váste manteau ; elle présente dans une coupe, la nourriture à un serpent, emblème de la Santé.

Cette statue est en marbre de *Paros*. Les mains en sont modernes , mais une grande partie du serpent est antique ; ce qui ne laisse plus de douté sur le caractère de cette figure.

55. F L O R E.

Aux fleurs qui couronnent sa tête , à celles qu'elle tient dans sa main gauche, l'on ne peut méconnaître la Déesse du Printems. La draperie est d'une heureuse exécution.

Cette figure en marbre *pentélique* , fut trouvée à *Tivoli* , dans les fouilles de la *Villa Adriana*. Benoît XIV la fit placer au Musée du Capitole.

56. C É R È S.

« La Déesse de l'Agriculture, ayant en tête une couronne, et dans la main un bouquet de ces précieux épis, dont elle fit présent au genre humain, est ici représentée couverte d'un simple manteau orné de franges, qui l'enveloppe entièrement : allusion ingénieuse aux mystères qu'on célébrait en son honneur à Eleusis, et dont le secret était impénétrable. La tête paraît être le portrait de *Julie* , fille d'Auguste. »

51. LE TIREUR D'EPINE.

Ce jeune-homme semble tirer une épine de

son pied. En examinant particulièrement la tête
et les cheveux de cette jolie figure , l'on pourra
se faire une idée du fini précieux qui distinguait les
œuvres en bronze des anciens statuaires.

Ce bronze se voyait au Capitole , dans le *Palais
des Conservateurs.*

64. HÉROS GREC, *actuellement dans la Salle des Romains.*

Cette figure de jeune-homme, d'un style simple ,
paraît un ouvrage des premiers tems de l'art; elle
fut apportée de la *Grèce*. Elle est en marbre de
Paros, et très-bien conservée.

52. FAUNE , *avec la Panthère.*

53. AUTRE FAUNE.

Ces deux jolies statues paraissent exécutées
par le même auteur : elles sont de marbre de
Paros, et parfaitement bien conservées.

189 LUCIUS VERUS.

Ce buste colossal vient du château d'Ecouen ,
ainsi que les deux suivans.

188. ANTONIN PIE.

185. SEPTIME SÉVERE.

186. ATHLETE.

Ce buste était à Vérone, dans la maison *Bovilacqua.*

187. BACCHUS INDIEN.

63. CUPIDON.

Ce beau fragment ne peut que représenter l'aimable fils de la Déesse de la Beauté. Son regard est doux, ses traits sont gracieux ; ses cheveux longs et bouclés sont pleins de grace ; les trous que l'on apperçoit sur ses épaules, indiquent assez qu'ils étaient disposés pour recevoir des ailes.

Ce fragment, en marbre de *Paros*, fut trouvé à *Centocelle*, sur la route de Rome à *Palestrina.* La figure entière fut peut-être exécutée d'après le célèbre Cupidon de *Praxitèles*, qui se voyait à *Parium*, dans la Propontide.

50. FAUNE *en repos.*

Cette figure, extrêmement gracieuse, n'a pour tout vêtement qu'une peau de chevreuil, *nebris ;* on conjecture que ce pourrait être une copie antique du *Faune* ou *Satyre* de *Praxitèles*, ouvrage exécuté en bronze, tellement en réputation dans la Grèce, qu'on le nommait *le fameux.*

Cette statue, en marbre pentélique (1), fut trouvée en 1701, près de *Lanuvium*, aujourd'hui *Civita Lavinia*, où Marc-Aurèle avait une maison de plaisance. Benoît XIV le fit placer au Musée du Capitole.

210. D I A N E.

190. A U G U S T E.

Cette excellente sculpture vient de Vérone.

191. V I T E L L I U S.

Ce buste vient de la salle des Antiques, au Louvre.

(1) Les carrières où l'on trouvait ce beau marbre, étaient situées sur le mont *Pentèles*, près d'Athènes. Le stade, le parthénon, et tous les édifices les plus considérables de cette fameuse ville, étaient de ce marbre.

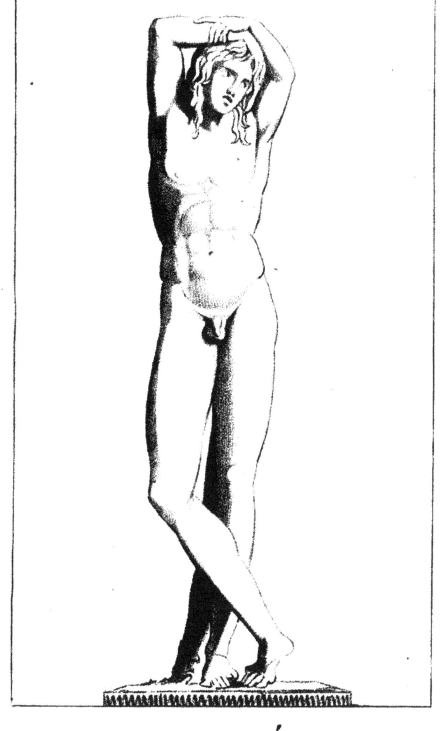

62. **GENIE FUNÉBRE**.

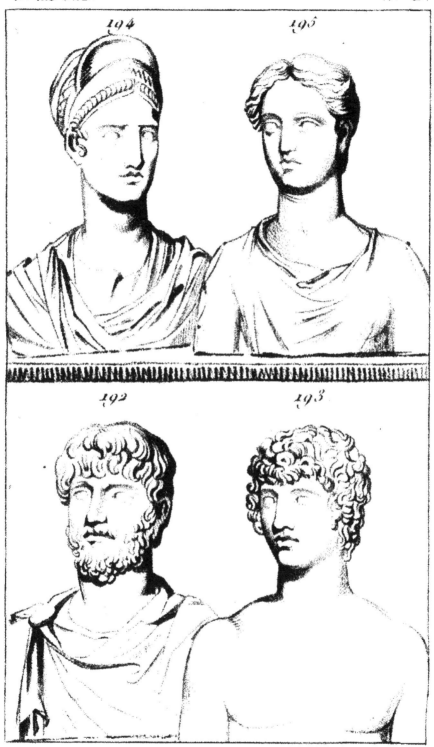

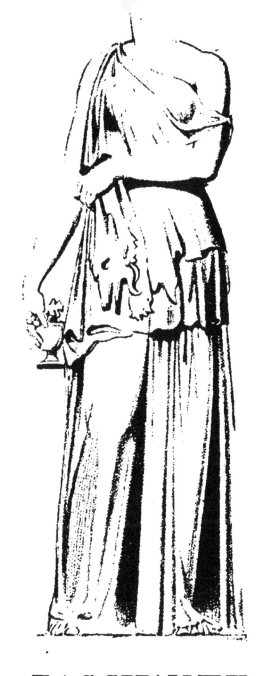

61. **BACCHANTE** .

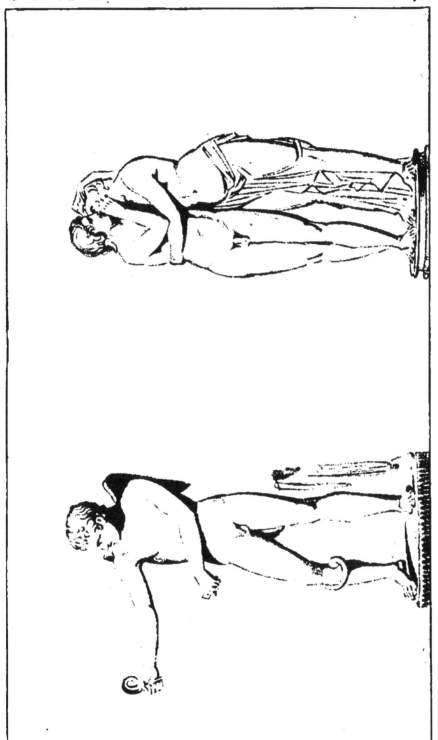

58 L'AMOUR et PSYCHÉ

60 CUPIDON

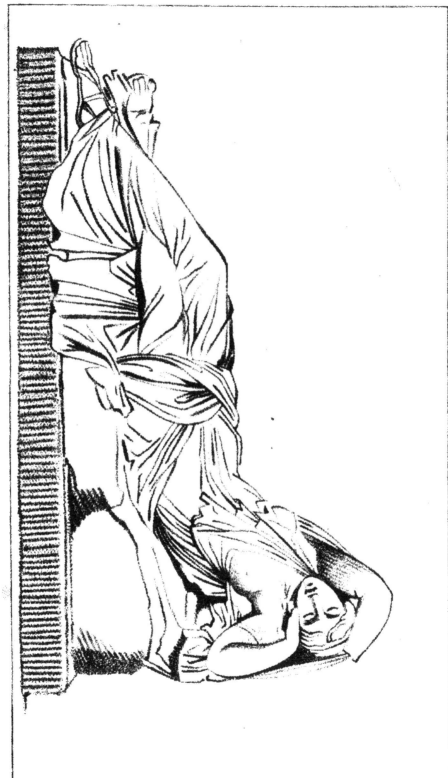

ARIADNE.

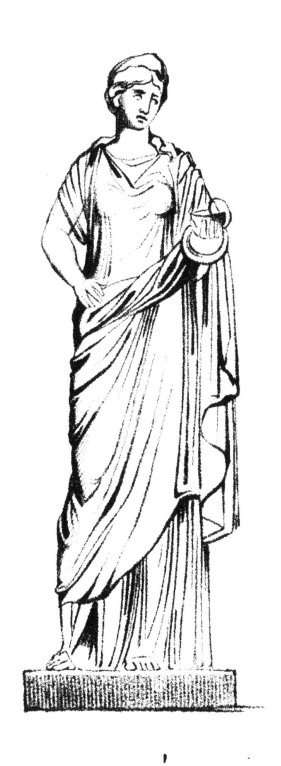

HYGIÉE.

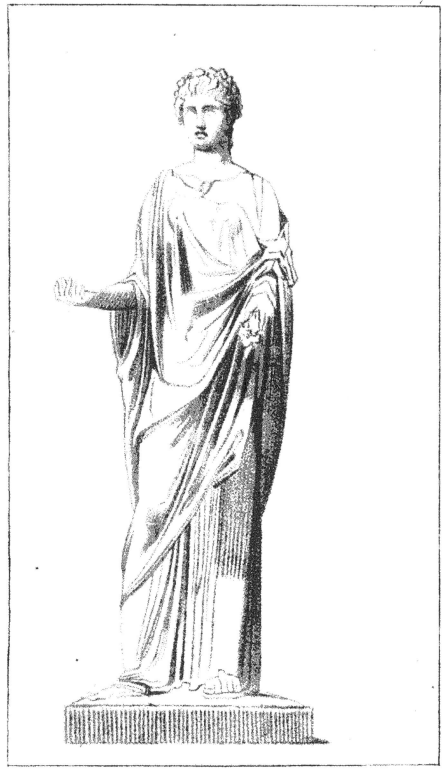

55. **FLORE.**

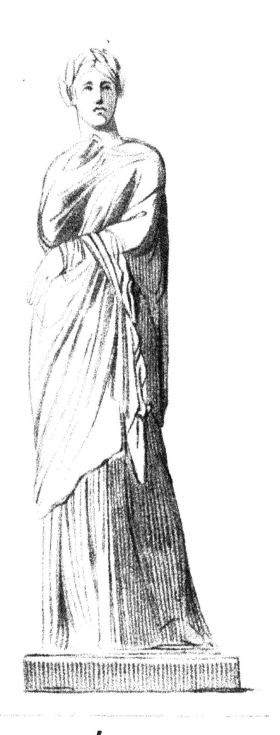

56. **CÉRES**.

64.

HEROS GREC

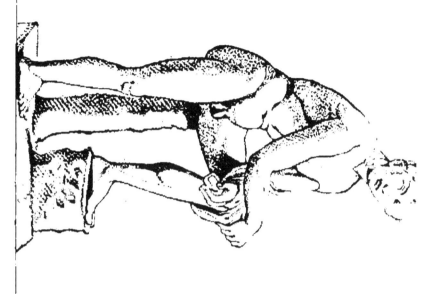

LE TIREUR D'EPINE.

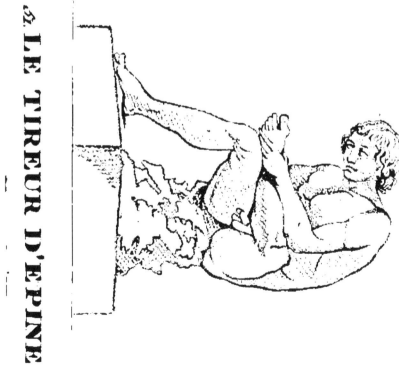

52.

53.

FAUNES.

186. ATHLETE.

185. SEPTIME SÉVÈRE.

BACCHUS.
POSEIDON.

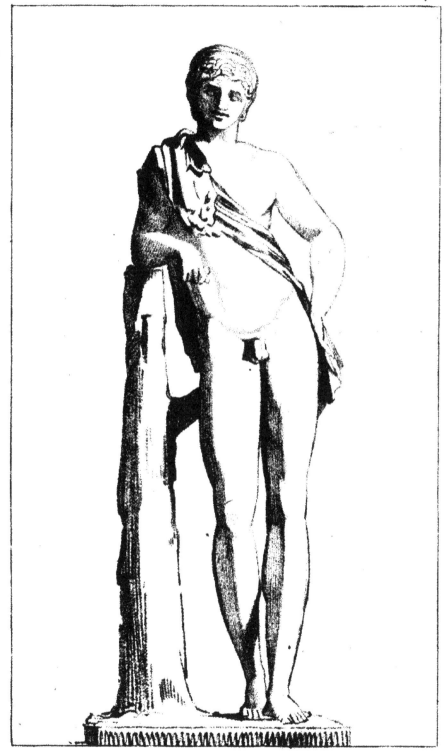

50. FAUNE en Repos.

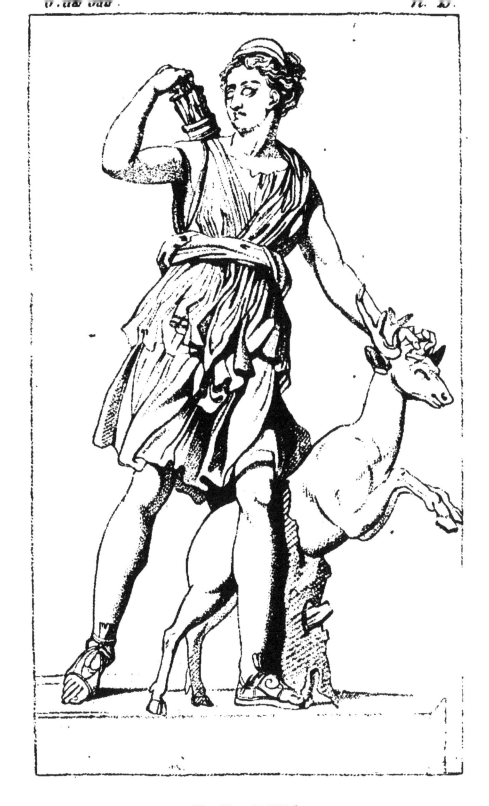

210. **DIANE**.

191. **VITELLIUS.**

190. **AUGUSTE.**

SALLE

DES

HOMMES ILLUSTRES.

CETTE salle est richement décorée par les huit colonnes de granit dont nous avons fait mention plus haut, les sculptures dorées du plafond, et les peintures de *Romanelli*.

A droite est la porte qui mène au vestibule du grand escalier de la Galerie des tableaux; en face est celle qui donne sur le jardin dit *de l'Infante*, d'où elle tire son jour. Aux deux côtés de la porte à droite sont les statues de Ménandre et de Posidippe; en face, entre les colonnes, celles d'un guerrier, *dit* Phocion, et de Sextus *de Chéronée*; à gauche, Trajan et Démosthènes; sur l'entrée, entre les colonnes, un philosophe, *connu sous le nom de Zénon*, et une Minerve.

3

77. MINERVE.

Cette figure, le casque en tête, sur le sein l'égide bordée de serpens, avec la tête de Méduse, porte bien tous les attributs de la fille de Jupiter. Cette statue, en marbre pentélique, est tirée de la salle des Antiques de Paris. La tête et les bras sont modernes.

76. POSIDIPPE.

Cet auteur comique, né en Macédoine, passa chez les Grecs, dont il était très-estimé.

75. MÉNANDRE.

Les Grecs appelaient ce célèbre poëte *le Prince de la nouvelle comédie*. Cette belle figure, ainsi que la suivante, en marbre pentélique, furent trouvées vers le seizième siècle à Rome, sur le mont Viminal, dans une salle ronde, qui faisait partie des bains d'Olympias. Pie VI les fit placer au Vatican.

73. SEXTUS, *de Chéronée.*

Le costume de cette figure est grec, et l'on ne peut douter que ce ne soient les traits de ce philosophe, oncle de Plutarque, et l'un des précepteurs de Marc-Aurèle. Cette statue est en marbre grec, et fut tirée du Musée du Vatican.

72. T R A J A N.

La tête est bien le portrait de ce prince ; elle fut rapportée : le vêtement de cette figure est plutôt celui d'un philosophe que d'un empereur. Clément XIV la plaça au Vatican.

70. PHILOSOPHE, *connu sous le nom de* ZÉNON.

Le manteau carré qui enveloppe cette figure, la forme de sa barbe et de sa chevelure, le scrinium que l'on voit à ses pieds, indiquent suffisamment que c'est le portrait d'un philosophe; mais on peut douter que ce soit celui de Zénon, sur-tout depuis que le Musée du Vatican a fait l'acquisition d'un buste bien reconnu pour offrir les traits de ce célèbre stoïcien, et qui ne ressemblent nullement à celui-ci.

Cette belle statue, en marbre grec, dit *Grechetto*, fut trouvée en 1701 près de *Lanuvium*, aujourd'hui *Civita Lavinia*. Benoît XIV l'acheta pour en décorer le Musée du Capitole. La notice indique que le bras droit et les pieds sont modernes.

74. GUERRIER, *dit* PHOCION.

A la simplicité de ce costume, on croit reconnaître ce modeste guerrier; d'autres croient y voir

Ulysse travesti, allant avec Diomède reconnaître, pendant la nuit, le camp des Troyens.

Cette figure, en marbre pentélique, fut trouvée à Rome au milieu du siècle dernier. Pie VI la plaça au Vatican. Les jambes sont modernes.

71. DÉMOSTHÈNES.

Ces traits sont bien ceux de Démosthènes, *le prince des orateurs*, de cet homme dont le nom rappela toujours de grandes idées, les idées d'éloquence et de liberté. L'on peut observer que la lèvre inférieure rentre sensiblement en-dedans de la bouche, défaut naturel qui probablement était la cause de la difficulté que ce célèbre orateur éprouvait à prononcer.

Cette statue se voyait à la *Villa Montalto*, depuis *Négroni*, d'où Pie VI la fit transporter au Vatican.

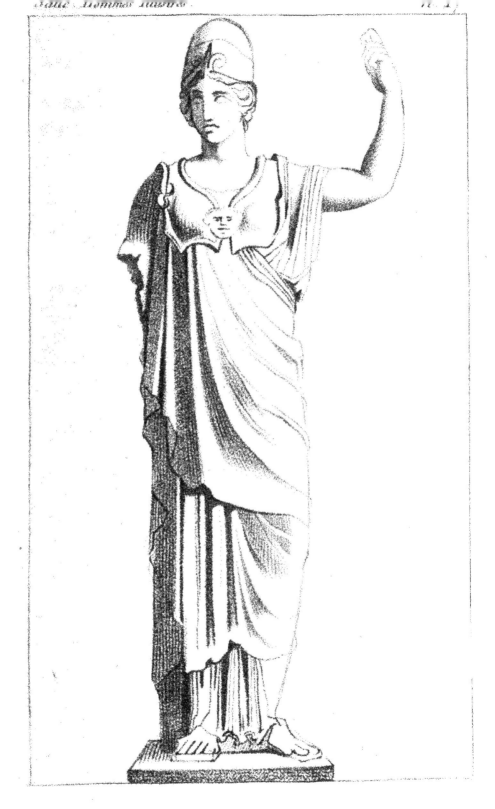

77. **MINERVE.**

76. POSIDIPPE.

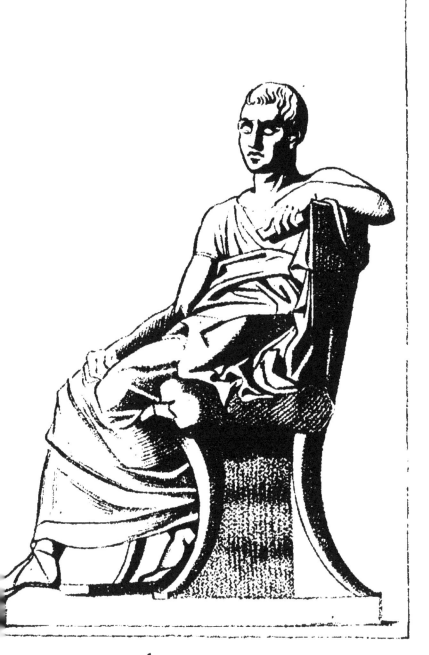

75 MÉNANDRE

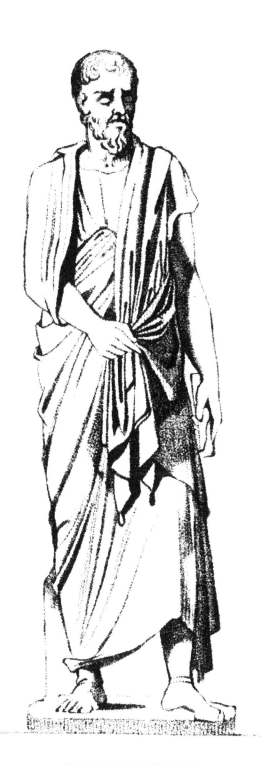

73. **SEXTUS** de Cheronné.

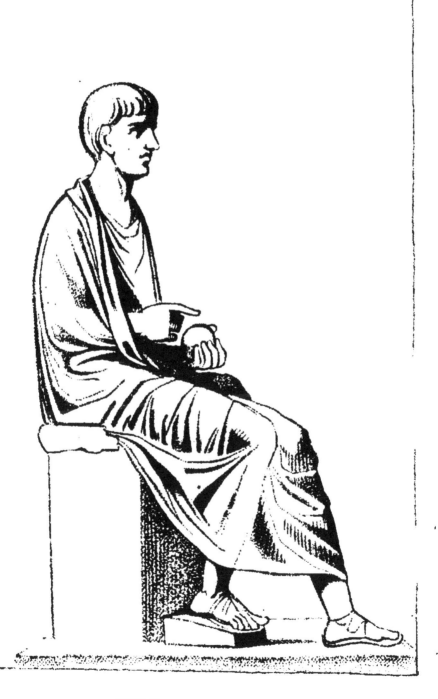

TRAJAN

70 PHILOSOPHE ZENON

74. **GUERRIER** *dit* **PHOCIEN.**

71. **DEMOSTHENES.**

SALLE

DES ROMAINS.

~~~~~~~~~~~~~~~~

CETTE salle est aussi riche en décors que les
précédentes ; elle est éclairée, sur la gauche, par
trois croisées. Dans la première embrasure se
voient Cérès, les bustes de Scipion et d'Adrien : sur
le trumeau, Mars. Dans la deuxième embrasure,
Caton et Porcic. Sur le trumeau, Lucius Caninius.
Dans la dernière embrasure, Uranie assise ; M. J.
Brutus, et L. J. Brutus ; Vénus au bain, et Euterpe.
Sur la partie qui fait face, un Sacrificateur, et Au-
guste. Sur la partie droite, une Prêtresse d'Isis, une
Matrone Romaine, le Guerrier blessé, une Vestale
et Melpomène.

Sur l'entrée entre les colonnes, l'Antinoüs et le
Germanicus.

## 97. ANTINOÜS, *dit* L'ANTINOÜS *du Capitole.*

C'est ce même jeune-homme à qui Adrien
éleva tant de monumens. Dans cette statue, il

4

est représenté ayant atteint à peine l'âge de puberté.

Cette belle figure, en marbre de *Luni*, fut tirée du Musée du Capitole.

L'avant-bras et la jambe gauche sont modernes.

## 96. MELPOMENE.

Cette statue est en marbre de Paros; la tête est bien antique, mais elle a été rapportée : les mains sont modernes.

## 95. VESTALE ou MATRONE.

La tête de cette figure, et l'autel que l'on remarque auprès d'elle, sont modernes; ces restaurations ont été exécutées par Girardon. On la voyait à Versailles.

## 94. GUERRIER BLESSÉ, *dit le* GLADIATEUR *mourant.*

Cette première dénomination paraît plus juste que la seconde; car rien ne semble caractériser un gladiateur mourant.

Cette belle figure fut tirée du Musée du Capitole, où le pape Clément XII l'avait placée : auparavant, on la voyait à la *Villa Ludovisi.*

Le bras droit de la figure et une partie de la plinthe ont été restaurés dans le seizième siècle.

## 93. MATRONE ROMAINE.

Cette figure pourrait être un portrait, et la forme de la coiffure ferait croire qu'elle fut exécutée vers la fin du deuxième siècle.

Cette charmante statue , de marbre grec , fut trouvée, vers le milieu du siècle, à *Bengazi*, dans le golphe de *Sydra* , à l'orient de Tripoli. Elle fut amenée à Versailles : elle est très-bien conservée.

## 92. PRÈTRESSE D'ISIS, *dite la* VESTALE *du Capitole.*

Au deuxième siècle, dans tout l'Empire Romain, on célébrait des fêtes en l'honneur d'Isis. Cette Prêtresse tient dans ses mains l'eau mystérieuse que l'on avait coutume de porter dans les cérémonies.

Cette statue, en marbre de Paros, se voyait jadis à la *Villa d'Este* à *Tivoli* , d'où Benoît XIV la fit transporter au Musée du Capitole. La tête antique a été rapportée.

## 91. AUGUSTE.

Cette statue était à Venise, ainsi que celle qui suit ( *Sacrificateur* ). La tête antique est rapportée. Elle fut trouvée près de *Velletri* , patrie de cet empereur.

## 90. SACRIFICATEUR.

Les draperies de cette figure sont admirables. Il paraîtrait que la tête antique, mais rapportée, est le portrait de quelque Romain.

Nous avons dit qu'elle était à Venise. Un Anglais l'acheta et la fit restaurer à Rome, où Clément XIV l'acheta, et la fit placer au Musée du Vatican. Les mains sont modernes.

## 88. URANIE, *assise.*

Cette petite figure, portant tous les attributs de la Muse de l'Astronomie, est d'une exécution très-précieuse. Elle est de marbre de Paros, et fut trouvée en 1774, près de *Tivoli*, dans le lieu où était située la maison de campagne de *Cassius.* La tête, quoique rapportée, est antique.

## 98. VÉNUS, *au bain.*

On rapporte qu'un sculpteur grec, nommé *Polycharme*, avait exécuté une Vénus au bain, que du tems de Pline l'on voyait à Rome : ne serait-il pas possible que cette jolie figure fût au moins une copie antique de cette Vénus ?

Elle était dans la salle des Antiques, à Paris.

### 89. LUCIUS JUNIUS BRUTUS *l'ancien.*

Ce buste en bronze, est l'image du fondateur de la République Romaine. Il est tiré du Capitole, à Rome. Les yeux sont incrustés suivant la manière des Anciens.

### 97. MARCUS JUNIUS BRUTUS.

Celui-ci offre les traits très-certains de ce Brutus, qui, après avoir assassiné César en plein sénat, voulut en vain rétablir la République Romaine, et mourut à la bataille de *Philippes.*

Ce buste, en marbre pentélique, est tiré du Musée du Capitole, à Rome.

### 197. DRUSUS *l'ancien.*

Cette tête est en bronze.

### 88. LUCIUS CANINIUS.

On lit sur la plinthe le nom du Magistrat Romain auquel ce monument avait été dressé. Ce *Lucius Caninius* était gouverneur de l'*Afrique.*

Cette statue, en marbre de Paros, est tirée de Fontainebleau. La tête antique est rapportée; mais l'on remarque fort judicieusement que la coupe de sa barbe est celle du tems des Antonins,

époque à laquelle convient la forme des carac-
tères de l'inscription.

## 85. PORTRAITS ROMAINS, dits Caton et Porcie.

Clément XIV fit l'acquisition de ce grouppe,
pour le placer au Musée du Vatican.

## 198. TIBERE.

## 199. CLAUDE.

Ces deux têtes en bronze sont d'un bon style.

## 195. MINERVE.

Cette figure, en marbre de Paros, excepté la
tête, qui a été rapportée, et qui est de marbre
pentélique, se voyait à Versailles, dans le parc de
Trianon.

## 209. LE TORSE ANTIQUE.

Il n'existe pas de figure antique exécutée dans
un plus grand style. On croit que ce précieux
fragment a été déterré à Rome, vers la fin du
quinzième siècle, près du *Théâtre de Pompée*,
aujourd'hui *Campo di Tiora*. Jules II le fit placer
au jardin du Vatican.

## 84. MARS.

Cette figure est en marbre pentélique ; la tête antique est rapportée ; les bras et les jambes sont modernes. Une inscription, en caractères grecs, donne les noms des deux sculpteurs grecs, dont l'un pourrait être le même à qui on attribue cette belle figure du Gladiateur combattant.

## 82. CÉRÉS.

Cette charmante figure est d'un travail exquis ; elle est tirée du Musée du Vatican.

## 99. EUTERPE.

Cette jolie figure, en marbre de Paros, est tirée de la salle des Antiques de Paris.

## 83. ADRIEN.

C'est le successeur de Trajan, qui l'avait adopté. Ce bronze antique est tiré de la Bibliothèque de Saint Marc, à Venise.

## 81. SCIPION L'AFRICAIN, *l'ancien.*

Ce bronze représente le vainqueur d'Annibal, de Syphax, et de Carthage la superbe.

L'abbé Fauvel, en 1735, fit don de ce rare morceau au Roi, qui le fit placer dans les appartemens de Versailles.

## 30. ORATEUR ROMAIN, *dit* GERMANICUS.

Il est douteux que cette figure représente le fils de Drusus et d'Antonia, nièce d'Auguste.

« Sur l'écaille de la tortue, on lit une inscrip-
» tion en très-beaux caractères grecs ; elle nous
» apprend que ce bel ouvrage en marbre de Paros,
» aussi recommandable par le choix et la vérité
» des formes, que pour sa parfaite conservation,
» est de *Cléoménes*, fils de *Cléoménes*, Athé-
» nien. »

Cette figure se voyait à Rome avant de décorer la Galerie de Versailles.

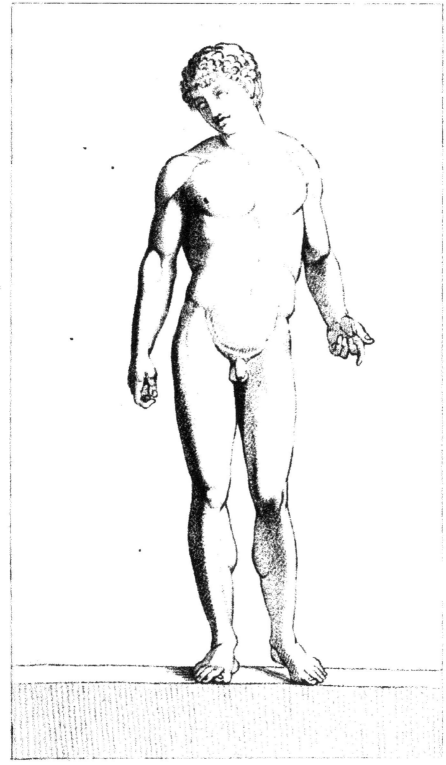

**ANTINOUS**

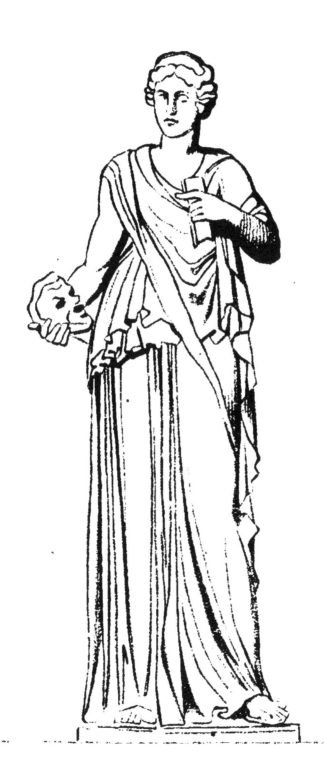

## 96 MELPOMENE.

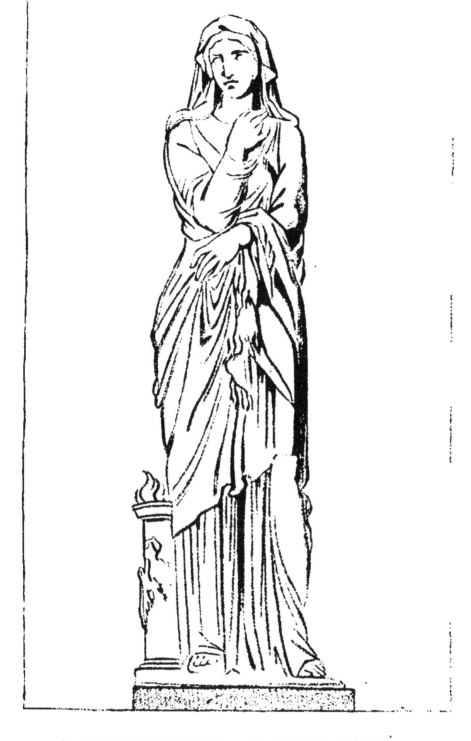

95. **VESTALE** *ou* **MATRONE**

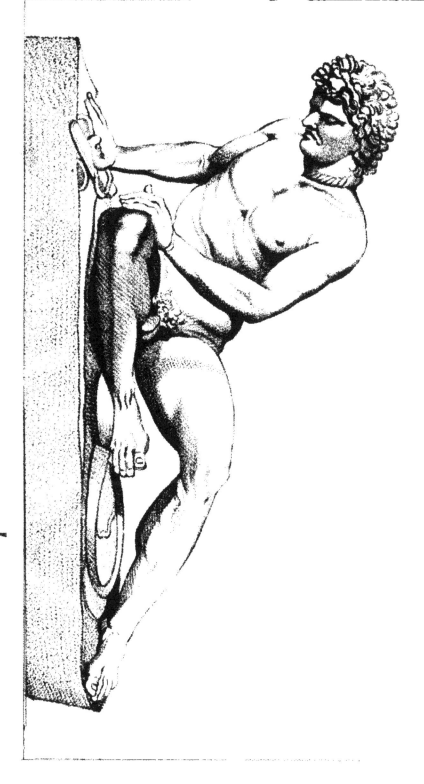

94. GUERRIER BLESSÉ

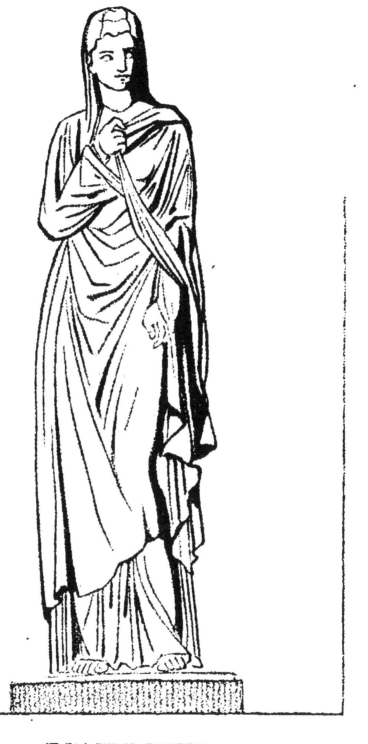

*93.* **MATRONE.** *Romaine.*

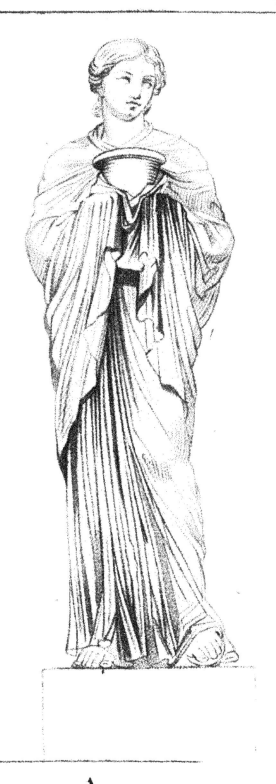

92.  **PRÈTRESSE.** d'Isis.

D

91. **AUGUSTE.**

90. **SACRIFICATEUR.**

948. **VENTS** au Bain.

88 **URANIE**

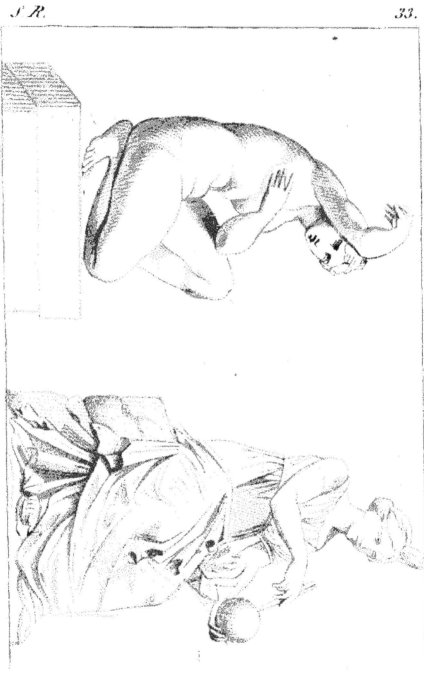

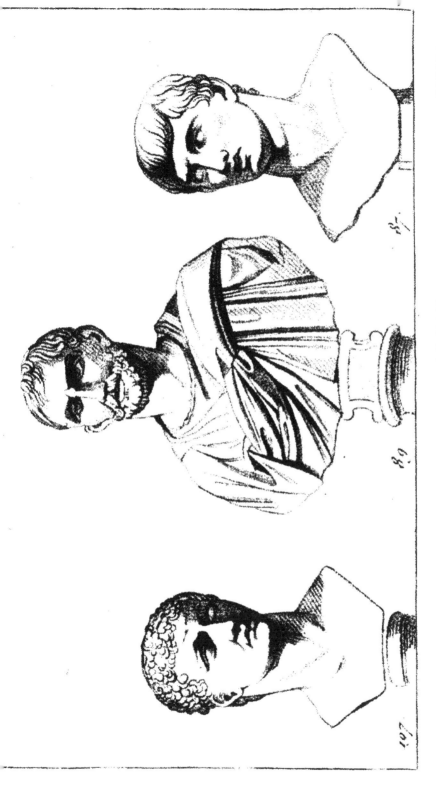

DRUSUS *Laurien*.     L. J. BRUTUS *Laurien*.     M. J. BRUTUS.

# LUCIUS CANINIUS

87 Portraits Romains dits **CATON et PORCIE**

198 **TIBERE**    199 **CLAUDE**.

**LE TORSE** *Antique*

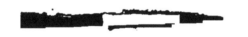

84. **MARS**

82 CERES.

83 EUTERPE.

81. **SCIPION.**

83. **ADRIEN.**

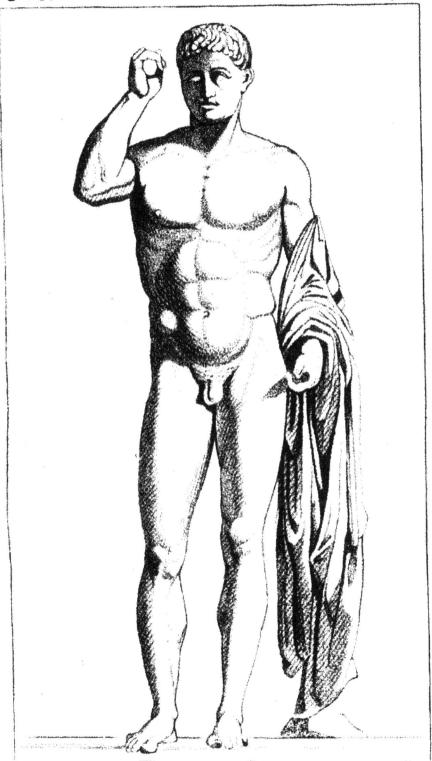

# ORATEUR GERMANICUS

# SALLE
# DU LAOCOON.

————————

CETTE Salle est aussi riche pour le décors et les peintures que les précédentes ; quelques parties du plafond sont peintes par des artistes modernes, les citoyens *Péron*, *Prudhon*, *Hennequin*, *Guerin* et le *Thiers*.

Quatre belles colonnes de vert antique, tirées de l'église de Montmorenci, où elles décoraient le mausolée du connétable *Anne de Montmorenci*, ajoutent à la richesse de cette Salle ; elles supportent des bustes, et sont de la plus grande proportion.

Le grouppe du Laocoon, qui fait face, est dans une niche circulaire ; à sa droite est le Discobole *en repos* ; à sa gauche Adonis.

La partie latérale de gauche est percée de trois croisées. Dans la première embrasure, du côté de l'entrée, on apperçoit Lucius Vérus et Commode ; sur les trumeaux, les colonnes ; dans la deuxième embrasure, deux hermes, la Tragédie et la Comédie ; et dans la troisième, un portrait d'Antinoüs et le buste de Ménélas.

5

Sur le retour, Jason et le Discobole ; sur la partie faisant face aux croisées, Méléagre entre deux bustes ; un autre de Jupiter, plus gros que nature, ayant pour pendant un Dieu marin ; une Amazone entre deux bustes.

Dans le petit passage qui mène à la salle de l'Apollon, Paris et Bacchus.

### 120. DISCOBOLE, d'après celui de Myron.

Cette statue, qui représente un joueur de disque, passe pour une copie antique de celui de *Myron*, un des plus célèbres sculpteurs grecs.

Cette figure est tirée du Musée du Vatican ; elle fut trouvée, il y a peu d'années, dans la *Villa Adriana*, à *Tivoli*.

### 101. LUCIUS VÉRUS.

Ce buste, d'une très-belle conservation, représente Lucius Vérus, frère adoptif de Marc-Aurèle, et son associé à l'empire.

Il est tiré du palais ducal de Modène, ainsi que le suivant.

### 102. COMMODE.

Les bustes de cet empereur, si exécré, sont fort rares ; celui-ci est extrêmement bien conservé.

### 203. GALBA.

Ce beau buste était à la *Villa Albani*. Il est de marbre pentélique.

## 204. CLODIUS ALBINUS.

Cette belle sculpture provient du même endroit que le précédent.

## 118. MÉLÉAGRE.

Tous les accessoires de ce grouppe rappellent l'histoire du fameux sanglier de Calydon. Le fils d'Énée se repose après avoir tué ce farouche animal, qui ravageait les Etats de son père.

« La beauté de ce grouppe, qui est regardé » comme un des chefs-d'œuvres de la sculpture » antique, est relevée par sa grande conservation. » Il n'y manque que la main gauche.

Ce grouppe, après avoir appartenu au médecin de Paul III, orna long-tems le palais *Pighini*, d'où Clément XIV l'a fait transporter au Musée du Vatican.

## 116. JUPITER.

La majesté et la douceur caractérisent bien ce père des Dieux. Ce buste colossal, en marbre de *Luni*, est tiré du Musée du Vatican.

## 113. DIEU MARIN, *dit* L'OCÉAN.

Cet herme colossal provient du Musée du Vatican.

## 115. MINISTRE DE MITHRA, *connu sous le nom de* PARIS.

Cette figure, en marbre pentélique, est d'une

charmante exécution. Elle fut trouvée, en 1785, près de Rome, dans une grotte près du Tibre.

Elle est tirée du Musée du Vatican.

## 114. BACCHUS.

Cette petite statue est en marbre pentélique. Les bras et les jambes en sont restaurés.

## 111. AMAZONE.

On reconnaît bien dans cette figure une de ces femmes guerrieres, connues dans la fable sous le nom d'*Amazones*. Depuis deux siècles on voyait cette belle sculpture à la *Villa Matei*, lorsque Clément XIV la plaça au Musée du Vatican.

## 109. DISCOBOLE *en repos.*

Ce jeune athlète s'apprête à lancer le disque qu'il tient dans sa main gauche.

Cette statue, en marbre pentélique, est tirée du Musée du Vatican.

## 108. LAOCOON.

Pour donner une idée convenable de ce magnifique grouppe, nous ne pouvons mieux faire que donner littéralement l'article du *Laocoon* tel qu'on le lit dans la notice même du Musée.

« Fils de Priam et prêtre d'Apollon, *Laocoon*, par amour pour sa patrie, s'était fortement opposé

à l'entrée dans Troye du *cheval de bois*, qui renfermait les Grecs armés pour sa ruine ; pour dessiller les yeux de ses concitoyens, il avait même osé lancer un dard contre la fatale machine ; irrités de sa témérité, les Dieux ennemis de Troye résolurent de l'en punir. Un jour que, sur le rivage de la mer, *Laocoon*, couronné de laurier, sacrifiait à Neptune, deux énormes serpens, sortis des flots, s'élancent tout-à-coup sur lui et sur ses deux enfans, qui l'accompagnent à l'autel : en vain il lutte contre ces monstres ; ils l'enveloppent, se replient autour de son corps, enlacent ses membres, les serrent dans leurs nœuds, et les déchirent de leurs dents venimeuses. Malgré les efforts qu'il fait pour s'en dégager, ce père infortuné, victime déplorable d'une injuste vengeance, tombe avec ses fils sur l'autel même du Dieu ; et tournant vers le ciel des regards douloureux, il expire dans les plus cruelles angoisses.

Tel est le pathétique sujet de cet admirable grouppe, l'un des plus parfaits ouvrages qu'ait produit le ciseau ; chef-d'œuvre à-la-fois de composition, de dessin, de sentiment, et dont tout commentaire ne pourrait qu'affaiblir l'impression.

Il a été trouvé en 1606, à Rome, sous le mont Erquilin, dans les ruines du palais de *Titus*, contigu à ses thermes. Pline l'avait vu dans ce même endroit. C'est à cet écrivain que nous devons la connaissance des trois habiles sculpteurs rhodiens

qui l'ont exécuté : ils s'appelaient *Agésandre*, *Polidore* et *Athénédore*.

Le bras droit du père et deux bras des enfans manquent. »

## 107. ADONIS.

Cette statue, pleine de grâce, a été trouvée de nos jours sur la route de Rome à *Palestrine*. Pie VI l'avait fait placer au Vatican.

## 103. LA TRAGÉDIE.

Celui-ci est de marbre pentélique.

## 200. ANTINOÜS.

Cette sculpture, de grandeur colossale, vient du Musée du Vatican.

## 104. LA COMEDIE.

Cet berme, d'un marbre qui ressemble à de l'ivoire, fut trouvé à *Tivoli*; il décorait, ainsi que le suivant, le théâtre antique de la *Villa Adriana*.

## 202. CARACALLA.

Le buste de ce farouche empereur est d'une belle conservation.

## 201. ADRIEN.

Tête admirable de l'empereur *Adrien*, de grandeur colossale.

Elle provient du Vatican.

## 106. MÉNÉLAS.

Cette tête, qui devait faire partie d'un grouppe représentant *Ménélas* enlevant le corps de *Patrocle*, tué par *Hector*, est bien remarquable par son expression.

## 100. JASON, *dit* CINCINNATUS.

Le soc de charrue qui accompagne cette statue, lui a fait donner le nom de *Cincinnatus*; mais sa nudité, qui rappelle les temps héroïques, et qui ne saurait convenir à un personnage consulaire, y a fait reconnaître *Jason*. Ce héros y est représenté au moment où, après avoir traversé le torrent *Anaurus*, portant sur son dos *Junon*, déguisée en vieille, il remet sa chaussure au pied droit, et va se rendre chez son oncle *Pelias*, qui l'avait fait inviter à un sacrifice qu'il préparait à Neptune.

Le mouvement de la tête indique la surprise de *Jason* au moment où il reconnaît la Déesse brillante de tout son éclat. Saisi de respect, il oublie de chausser le pied gauche, et se rend, dans cet état, chez son oncle *Pelias*, qui, à son aspect, comprit le sens d'un oracle obscur qui l'avertissait de se garantir de celui qui viendrait le voir, chaussé d'un seul pied.

Cette statue est en marbre pentélique. On la vit à Rome avant qu'elle ornât les appartemens de Versailles.

## 54. V É N U S *sortant du bain.*

Les anciens se sont plu à multiplier ces représentations de Vénus; cette mère des Amours et des Grâces, qui inspirait leurs plus beaux ouvrages, méritait bien le témoignage de leur reconnaissance: celle-ci semble attendre, en sortant du bain, que ses aimables compagnes jettent sur elle un voile; c'est ce qu'indique le mouvement des bras : elle est accroupie et appuyée sur un vase renversé. On lit sur le piédestal une inscription grecque, qui attribue cet ouvrage au célèbre sculpteur *Balbus;* mais elle est moderne.

Cette charmante figure fut trouvée à *Salone*, sur la route de Rome à *Palestrine.*

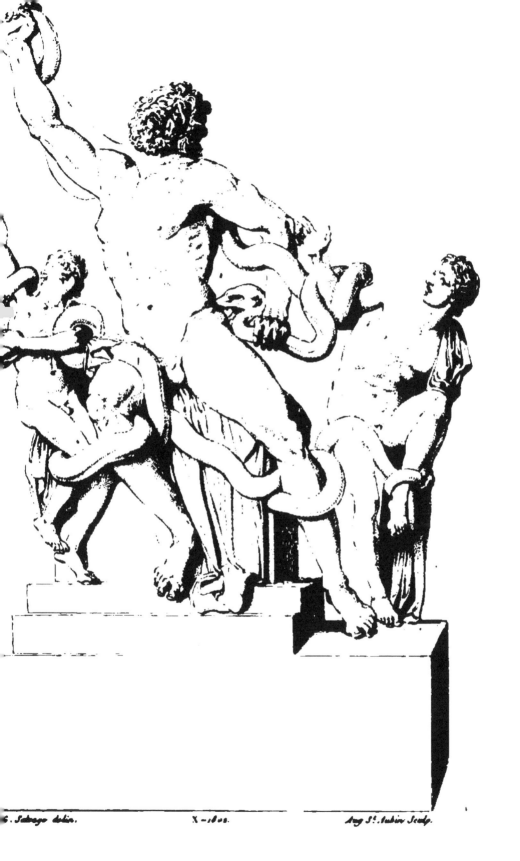

X — 1808.

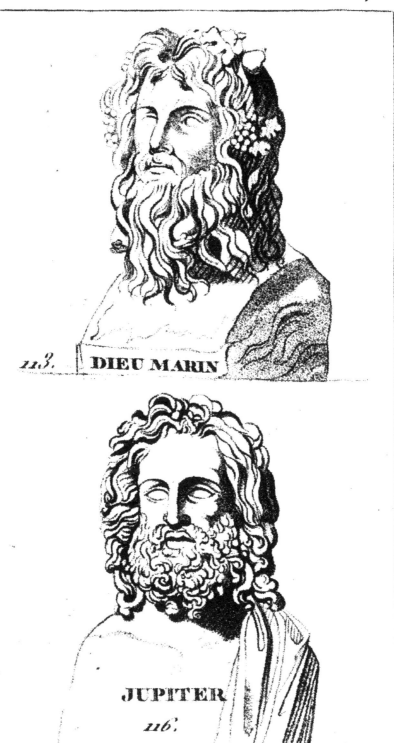

113. DIEU MARIN

JUPITER
116.

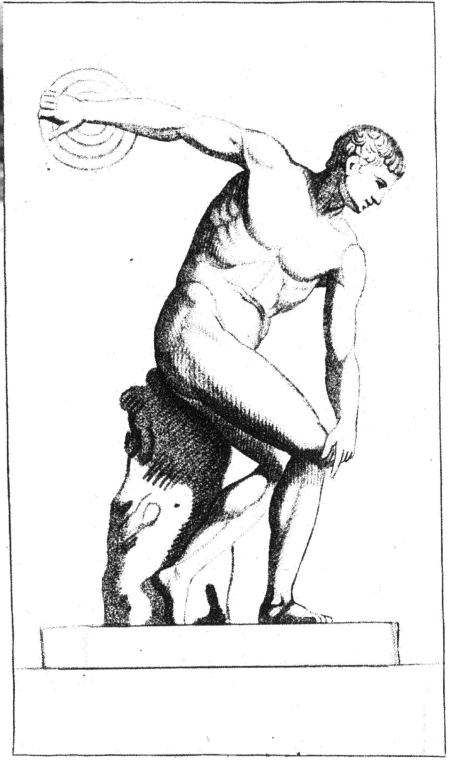

120. **DISCOBOLE**

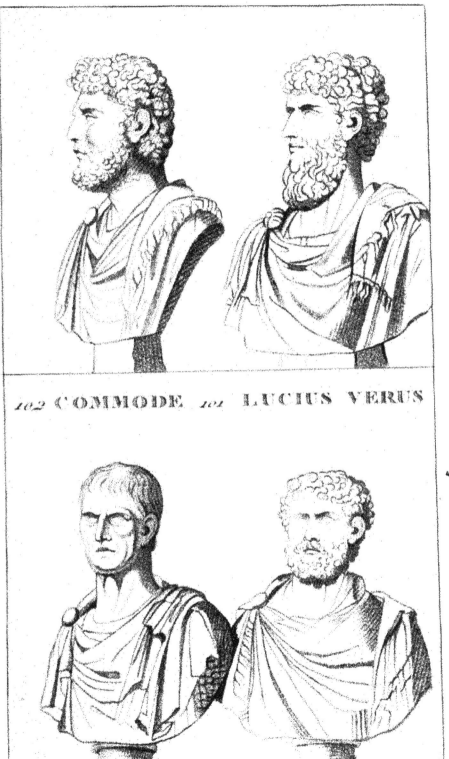

102 COMMODE   101 LUCIUS VERUS

203.GALALBA   204. CLAUDIUS ALBINUS

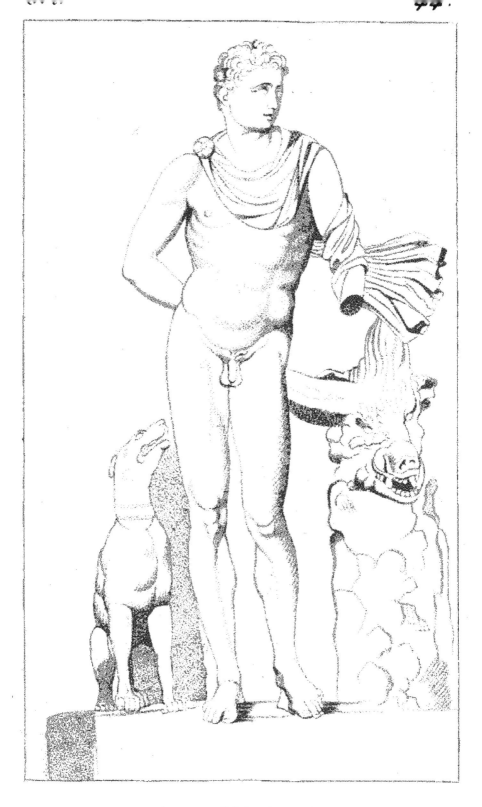

**n8. MELEAGRE**

114. BACCHUS.

115. MINISTRE de MITHRA.

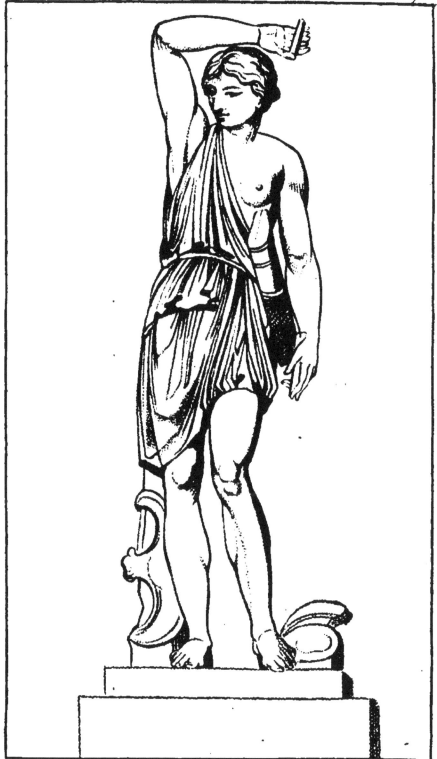

**m. AMAZONE.**

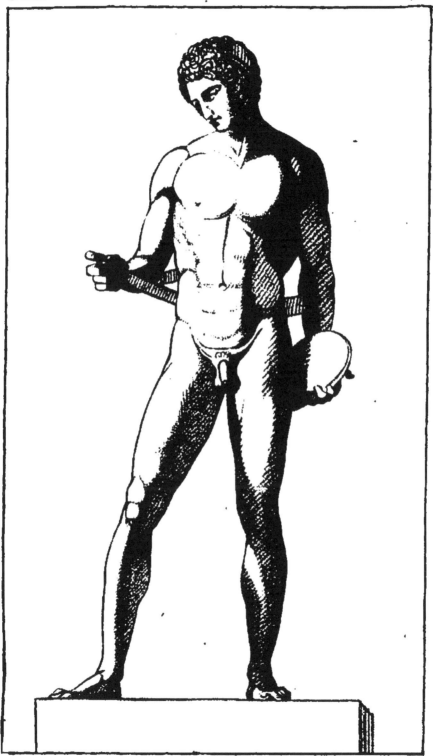

*109* **DISCOBOLE** *en repos.*

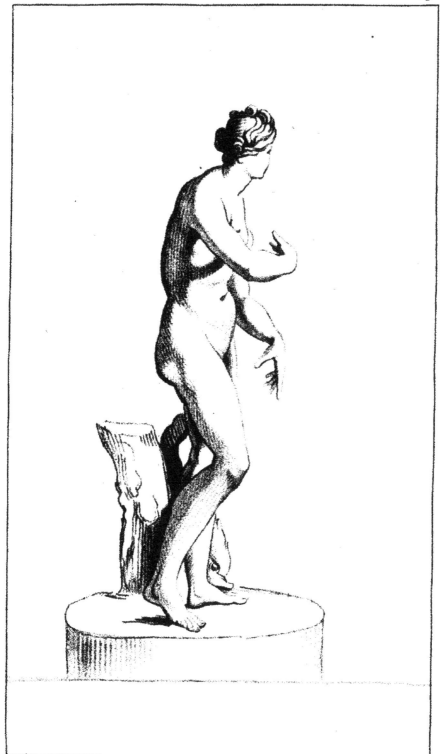

**VENUS.**

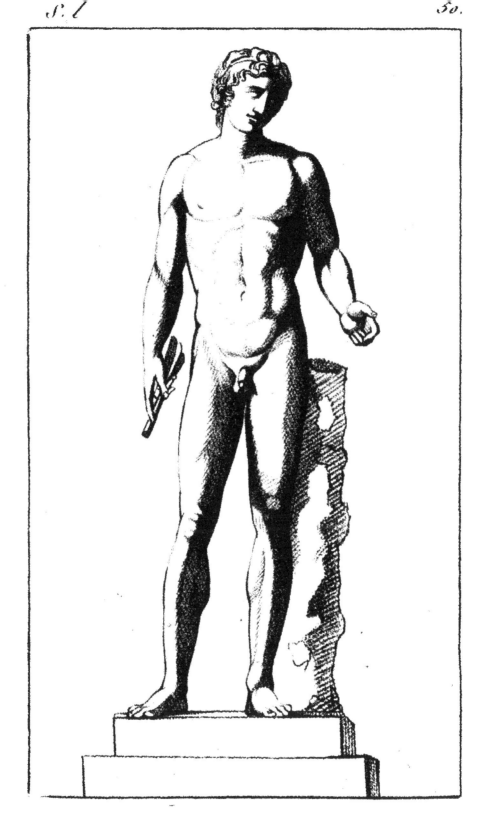

**ADONIS.**

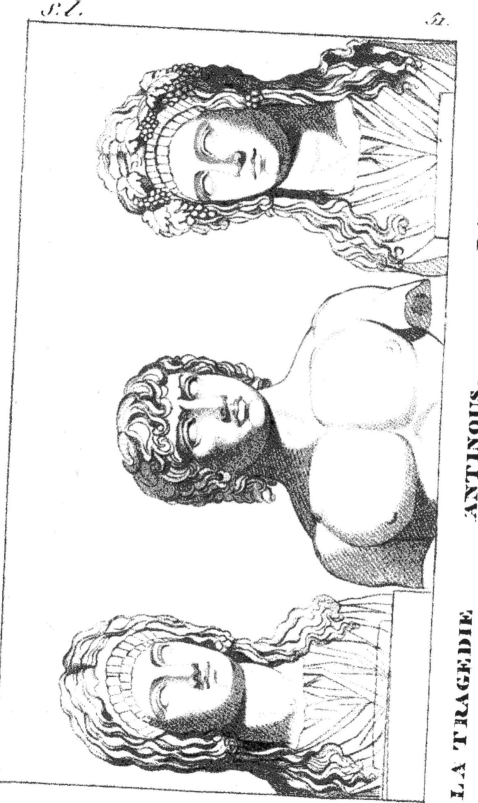

LA TRAGEDIE. ANTINOUS. LA COMEDIE.

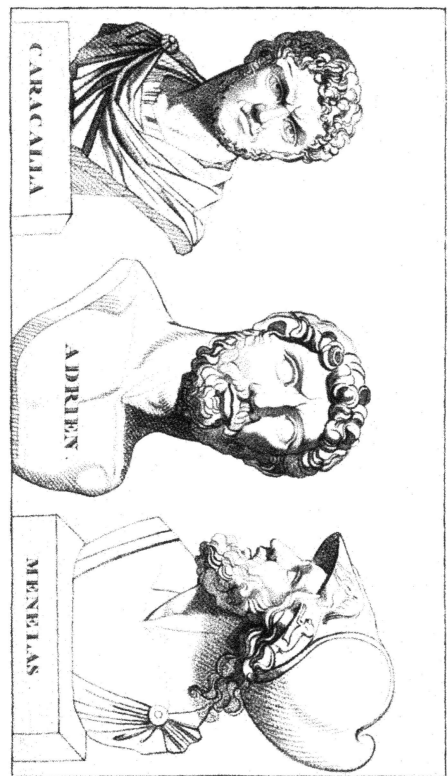

CARACALLA

ADRIEN

MENELAS

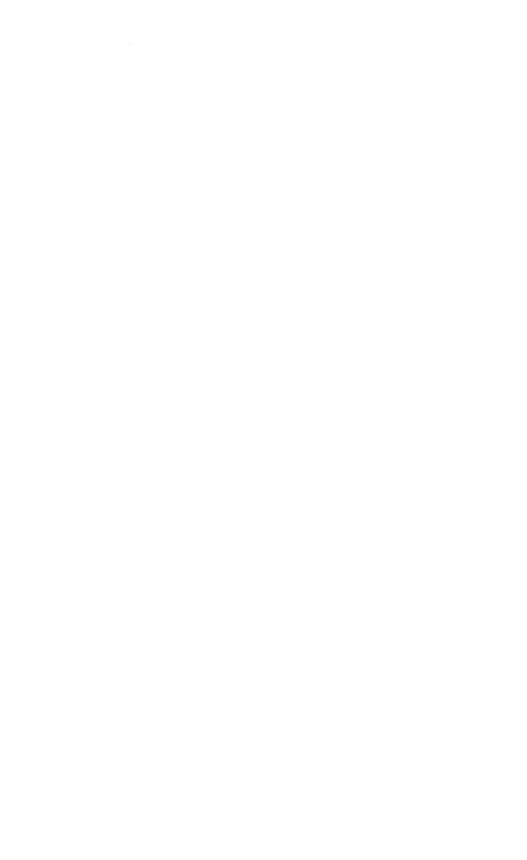

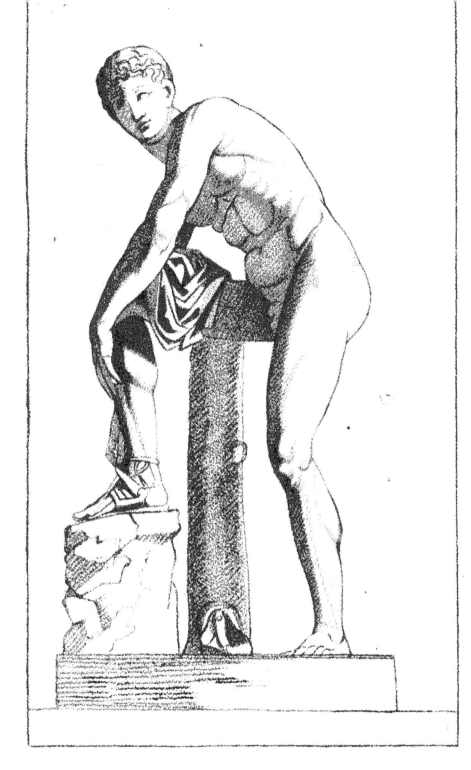

**JASON.**

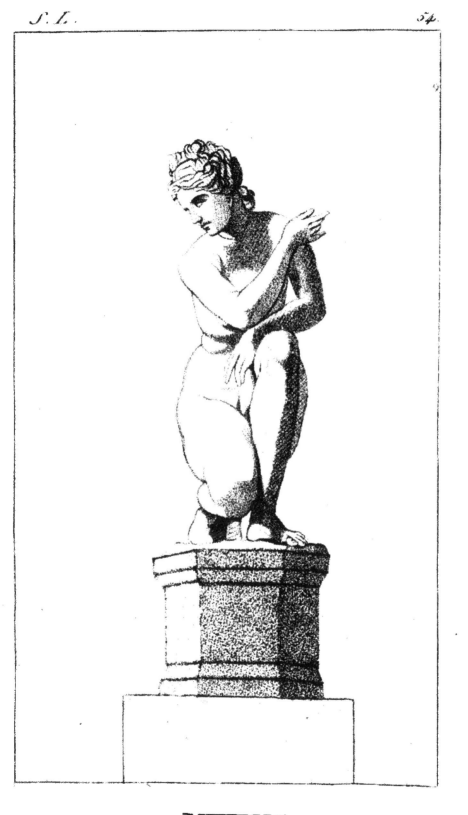

**VENUS** *Sortant du Bain.*

_ 125. **ANTINOUS**.

157   les Danseuses

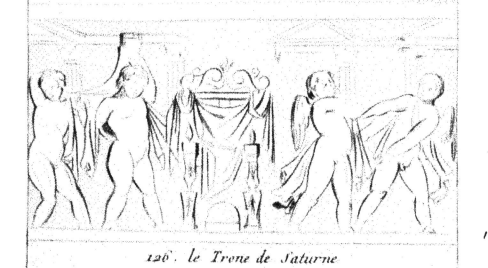

126. le Trone de Saturne

158 MERCURE

157 APOLLON (lauré, bre).

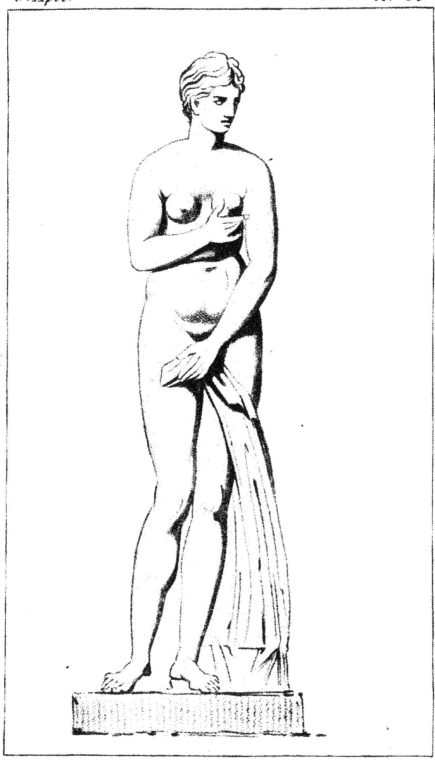

**VENUS** *de Troade*

# SALLE
# DE L'APOLLON.

CETTE Salle n'est pas aussi riche en sculpture que les précédentes ; mais la réunion des nombreux chefs-d'œuvres qui y sont déposés, la simplicité même du décors, lui donnent un aspect grand et majestueux.

On n'y doit appercevoir que des Dieux ; c'est l'Olympe.

Le pavé est composé de marbres rares et précieux, qui présentent dans leurs compartimens des dessins et des couleurs riches et variées.

Quatre colonnes de granit rouge oriental, de la plus belle qualité, décorent et la niche circulaire où se voit l'Apollon, et l'entrée de la salle qui lui fait face. La hauteur de chacune de ces colonnes est de 4 mètres et 1 décimètre ( 12 pi. 4 pouc. environ ); leur diamètre est de 43 centimètres ( 14 pouces environ ). Elles sont tirées de l'église d'Aix-la-Chapelle, où l'on voyait le tombeau de Charlemagne.

L'Apollon sur son piédestal est placé sur un perron élevé de plusieurs marches de marbres très-

6

estimés : au centre, on y admire cinq grands carreaux de mosaïque antique, représentant des animaux dans des chars tirés par des oiseaux, et autres ornemens.

Sur les marches du perron sont placés deux Sphinx de granit rouge oriental, parfaitement conservés. Leur style et leur beau travail nous reportent au tems où les Grecs, où les Romains firent la conquête de l'Egypte. Ils étoient au Musée du Vatican.

La niche et son archivolte sont de granit rouge, et tous les parois de la salle de granit vert.

Une balustrade défend l'entrée de ce sanctuaire, et laisse à l'œil la liberté de se reposer sur tous ces objets divins et merveilleux.

Au milieu de la salle est une table de granit, de forme octogone, remarquable par son grand volume, la finesse et la variété de ses couleurs.

Les premiers regards se portent sur l'Apollon. A sa droite est la Vénus du Capitole ; au-dessus de cette figure se voit un bas-relief, représentant un Sacrifice. De l'autre côté est la Vénus d'Arles, et un autre bas-relief représentant une cérémonie funèbre.

La partie latérale de gauche est percée de cinq croisées qui renferment dans leurs embrasures des figures admirables, mais d'une petite proportion. Dans la première, près l'entrée, se voit l'Apollon *Sauroctone*, et Mercure. Entre les deux

croisées, la Vénus de *Troade*. Dans la deuxième embrasure, Mars et Apolline. Dans le trumeau ensuite, Uranie. Dans la troisième embrasure, Apollon *Delphique*, un trépied d'Apollon, et Antinoüs. Dans le trumeau suivant, Isis *salutaire*. Dans la quatrième embrasure, Minerve d'*ancien style grec*, et Minerve avec le *géant Pallas*. Dans le dernier trumeau, Mars vainqueur. Dans la cinquième embrasure, Melpomène et Junon.

On voit sur la partie latérale qui fait face aux croisées, le Bacchus *indien* dit *Sardanapale*; Hercule et Télèphe, dit l'Hercule *Commode*; Apollon *lycien*, Antinoüs *égyptien*; Bacchus en repos; un buste de Sérapis; Mercure et Junon.

Le quatrième côté de la salle, en face de l'Apollon, est aussi orné de deux bas-reliefs. A droite se voit l'Antinoüs *du Belveder*; au-dessus, un de ces bas-reliefs, représentant le trône de Saturne; à gauche, Bacchus; et l'autre bas-relief représentant des Danseuses.

## 125. MERCURE, *dit* L'ANTINOUS *du Belveder*.

Ce dernier nom ne paraît pas être celui qui convient à cette figure; rien ne détermine non-plus d'une manière positive celui de Mercure, que les antiquaires lui donnent aujourd'hui; mais ce qu'il y a de bien certain, c'est que cette statue est l'une des plus admirables, des mieux proportionnées, des plus parfaites enfin de l'antiquité.

L'artiste y a employé le marbre de *Paros* de la plus belle qualité. Elle fut trouvée à Rome sur le mont *Aquilin*, près des thermes de *Titus*, sous le pontificat de Paul III. On la voyait à Rome au *Belveder* du Vatican, près de l'Apollon, du Laocoon, etc.

### 125. LE TRONE DE SATURNE.

Sur un fond d'architecture s'élève une espèce de trône, presque couvert d'une draperie; le Globe céleste, emblême du Tems, est posé sur le marchepied. A gauche, deux Génies portent sa faulx; de l'autre côté, deux autres paraissent se disputer le sceptre du Dieu, dont il reste peu de vestiges.

Ce bas-relief, en marbre *pentelique*, est tiré de la salle des Antiques du Louvre.

### 157. LES DANSEUSES.

Ce bas-relief, fort agréable, fut moulé sur l'antique, que l'on voit encore à Rome, dans le casin de la *Villa Borghèse*.

### 127. APOLLON *Sauroctone*.

*Sauroctone* ou *tuant un lézard*. Cette petite figure tient cependant une lyre, qui, probablement, lui a été donnée lors de sa restauration.

Elle est exécutée en marbre grec, dit *grechetto*.

### 128. MERCURE.

Celui-ci est parfaitement caractérisé par les ailes qu'il porte sur sa tête, par le caducée et la

tortue. Le petit pilastre sur lequel il s'appuie, est remarquable, en ce qu'il ressemble aux grilles ou barrières des gymnases, aux exercices desquels on sait que ce Dieu présidait. Peu de figures présentent une telle réunion de ces divins attributs.

Elle est en marbre de *Luni*.

## 129. VÉNUS *de Troade*.

Le sculpteur *Ménophante* avait imité une Vénus que l'on vit dans la ville de *Troade*, rebâtie par *Alexandre*. Cette Vénus, dit-on, ressemblait beaucoup à celle de Gnide, exécutée par le fameux *Praxitèles*. Celle que nous voyons, paraît imitée de la Vénus de *Ménandre*. Elle était dans la Galerie de Versailles. Le bras droit est moderne.

## 130. MARS.

Ce Dieu de la guerre est bien caractérisé. Cette figure charmante est de marbre de *Luni*.

## 134. TRÉPIED D'APOLLON.

Ce rare morceau, en marbre *pentélique*, est traité avec tout le goût possible : il est tiré du Musée du Vatican, où il fut placé en 1775 par Pie VI. On le trouva parmi les ruines de l'ancienne ville d'*Ostie*.

## 153. SERAPIS.

Ce Dieu, chez les Egyptiens d'Alexandrie, avait beaucoup de rapport avec le Jupiter, le Pluton et

le Soleil des Grecs. Ce beau buste nous le repré-
sente sous les traits de Jupiter. Les rayons de
bronze doré, qui sortent du diadême qui ceint sa
tête, caractérisent le Soleil. Ces rayons sont mo-
dernes, mais les trous où ils sont insérés, sont
antiques, et ont eu vraisemblablement le même
emploi.

Ce buste fut trouvé sur la voie Appienne, au
lieu dit *le Colombaro*, et dans la même fouille
que le Discobole, à la distance de trois lieues de
Rome. Il sort du Vatican.

131. APOLLINE, ou *jeune Apollon.*

Le torse de cette petite figure, qui est d'un beau
style, est en marbre de *Paros*.

### 132. URANIE.

*Girardon*, en restaurant cette figure, lui mit
une couronne d'étoiles sur la tête, et un volume
dans la main droite; voilà probablement ce qui a
motivé le nom d'*Uranie* qu'elle porte. On présume
qu'elle devrait plutôt représenter l'*Espérance*,
son attitude étant celle que lui donnaient les
anciens.

Cette figure était à Versailles.

### 133. APOLLON *Delphique.*

Il est appuyé sur le trépied sacré, d'où ses
oracles sortaient. Cette petite figure est très-bien
conservée; elle est en marbre grec dur, et a été
tirée du château d'Ecouen, près Paris.

## 135. A N T I N O Ü S.

Son attitude est la même que celle de l'Antinoüs du Capitole, qui se voit dans la salle des Romains.

## 136. I S I S . *Salutaire.*

Cette figure est bien caractérisée par la coupe dans laquelle elle offre de la nourriture au mystérieux serpent, emblême de la santé. Cette figure, en marbre de *Paros*, fut placée au Vatican sous le pontificat de Pie VI ; sa tête est rapportée, et ses bras sont restaurés.

## 137. M I N E R V E, *d'ancien style grec.*

Cette petite figure, en marbre *pentélique*, se voyait au palais ducal de Modène ; on dit sa tête rapportée, mais elle est du même style que la statue.

## 138. M I N E R V E , *avec le géant Pallas.*

Le bouclier de cette Déesse porte sur une figure ou monstre ailé dont les jambes se terminent en serpens. On présume que cette figure pourrait être *Encélade* ou *Pallas le géant*, vaincus tous deux par elle. Le plus grand mérite de cette figure, de marbre de *Luni*, est d'être bien conservée et exécutée dans un très-bon style.

## 139. M A R S. *vainqueur.*

Cette figure a été restaurée. L'artiste moderne, persuadé qu'elle représentait un Empereur Romain, lui fit tenir un sceptre et un globe, au lieu d'une

épée et d'une petite victoire, qui auraient bien mieux caractérisé ce Dieu.

## 140. MELPOMÈNE.

Son costume indiquait assez la Muse tragique. Le poignard et le masque, que l'on a ajoutés en la restaurant, ne laissent plus de doute.

Cette figure, en marbre de *Paros*, fut trouvée dans l'*Attique.*

## 141. JUNON.

Les draperies de cette reine des Dieux sont traitées avec un goût infini. Les bras furent restaurés ; elle est exécutée en marbre *pentélique*.

## 242. LA VÉNUS *du Capitole.*

Cette admirable figure, par son exécution, semble au-dessus de tout ce que la poësie peut imaginer de séduisant. En la contemplant, l'on peut croire à la fable de *Pygmalion ;* ce n'est plus du marbre, c'est la nature même.

« (1) La Mère des Jeux et des Amours, la Déesse de la beauté, Vénus, vient de sortir du bain ; aucun vêtement, aucun voile ne dérobe la vue de ses agréables formes. Ses cheveux élégamment noués sur le sommet du front, retombent en tresses
» derrière le col. Elle tourne légèrement la tête
» sur la gauche, comme pour sourire aux Grâces
» qui s'apprêtent à la parer. A ses pieds est un
» vase de parfums debout, et recouvert en partie

(1) Notice du Musée.

» d'un voile qui est bordé de franges. Le mérite
» de cette statue est encore augmenté par la
» beauté et la transparence du marbre de *Paros*,
» dans lequel elle est exécutée , ainsi que sa
» parfaite conservation , n'ayant de moderne que
» deux doigts et l'extrémité du nez. »

Vers le milieu du siècle, elle fut trouvée à Rome
dans le lieu où était autrefois la vallée de *Quiri-*
*nus* , entre le mont *Quirinal* et le *Vincinal.* Elle
appartenait à la famille des *Stati*, de qui Be-
noît XIV l'acheta pour la placer au Vatican.

144 LES DEUX SPHINX, *de granit rouge*
*oriental.*

145 APOLLON PYTHIEN, dit l'APOLLON
*du Belveder.*

« Le fils de Latone , dans sa course rapide ;
» vient d'atteindre le serpent Python ; déjà le
» trait mortel est décoché. Son arc redoutable
» est dans sa main gauche, il n'y a qu'un instant
» que la droite l'a quitté ; tous ses membres con-
» servent encore le mouvement qu'il vient de
» leur imprimer. L'indignation siège sur ses
» lèvres ; mais dans son regard est l'assurance de
» la victoire , et la satisfaction d'avoir délivré
» Delphes du monstre qui la désolait. Sa cheve-
» lure , légèrement bouclée , flotte en longs an-
» neaux autour de son cou, ou se relève avec grâce
» sur le sommet de sa tête , qui est ceint du

» *strophium* ou bandeau caractéristique des rois
» et des Dieux. Un baudrier suspend son carquois
» sur l'épaule droite ; ses pieds sont chaussés de
» riches sandales. Sa chlamyde , attachée sur
» l'épaule , et retroussée seulement sur le bras
» gauche , est rejetée en arrière , comme pour
» mieux laisser voir la majesté de ses formes di-
» vines. Une éternelle jeunesse est répandue sur
» tout ce beau corps , mélange sublime de no-
» blesse et d'agilité , de vigueur et d'élégance , et
» qui tient un heureux milieu entre les formes
» délicates de *Bacchus*, et celles plus fermes et
» plus prononcées de *Mercure*. »

Apollon vainqueur du serpent Python, est une
fable ingénieuse , par laquelle les anciens ont
exprimé l'influence bienfaisante du Soleil , qui
rend l'air plus salubre , en le purgeant des exha-
laisons infectes de la terre, dont ce venimeux rep-
tile est l'emblème. Tout, dans cette figure, jus-
qu'au tronc d'arbre introduit pour la soutenir ,
présente quelqu'intéressante allusion ; ce tronc
est celui de l'antique olivier de Délos , qui avait
vu naître le Dieu sous son ombre : il est paré de
ses fruits ; et le serpent qui rampe autour, est le
symbole de la vie et de la santé , dont Apollon
était le Dieu.

Vers la fin du quinzième siècle , cette sublime
statue fut trouvée à *Capo Danzo*, situé à deux
lieues de Rome, sur le bord de la mer , dans les

ruines d'*Antium*, cité fameuse par son temple de la Fortune et les maisons de plaisance érigées par les empereurs. Jules II la fit placer au Vatican, où depuis trois siècles on l'admirait.

Les artistes, les minéralogistes, ne sont point d'accord sur la nature du beau marbre de cette statue: l'on ne sait aussi à qui attribuer cet incomparable chef-d'œuvre. L'avant-bras droit et la main gauche qui manquaient, sont restaurés d'une manière surprenante par un élève de *Michel-Ange*.

143. S A C R I F I C E , ~~appelé Suovetaurilia~~.

Ce dernier mot semble être composé de *sus* un porc, *ovis* une brebis, et *taurus* un taureau. On appelait à Rome, *Suovetaurilia*, les sacrifices solemnels dans lesquels on immolait ces trois animaux. Ce très-beau bas-relief représente donc un de ces sacrifices. La Notice en donne ainsi la description intéressante:

« Les deux *lauriers* qu'on apperçoit dans le
» fond à droite, sont ceux qui étaient plantés
». devant le palais d'Auguste, et les deux *autels*
» ornés de festons, étaient probablement dédiés,
» l'un aux Dieux Lares, et l'autre au Génie de ce
» prince, les bas-reliefs antiques nous offrant
» presque toujours ces deux lauriers réunis aux
» images des Dieux Lares et à celles du Génie
» d'Auguste. Devant ces autels, le *Sacrificateur*
» debout, la tête voilée, accomplit les rits sacrés,

» en commençant par la libation. Près de lui sont
» deux *ministres* ou *camilli*, portant, l'un la cas-
» solette aux parfums, *acerra*, et l'autre le vase
» des libations, *præfericulum*; derrière sont les
» *licteurs* des pontifes avec leurs verges. Viennent
» ensuite les *victimaires* couronnés de lauriers,
» conduisant les victimes, ou s'apprêtant à les
» frapper : ces victimes sont un *porc*, un *belier* et
» un *taureau* qui a le front et le dos ornés de ban-
» delettes sacrées. Enfin, sur le second plan, on
» voit quelques *assistans* à la cérémonie. »

*Antonio Lafrert* grava ce beau bas-relief en
1555. De Rome il fut transporté à Venise, où on le
trouva dans la bibliothèque de *S. Marc.* Il est exé-
cuté en marbre *pentélique.*

## 147. CÉRÉMONIE FUNÈBRE,
### dite *Conclamation.*

Lors des funérailles d'un Romain, l'on appelait
à haute voix, et à plusieurs reprises, le mort par
son nom; l'on cherchait ainsi à s'assurer si vérita-
blement il avait perdu la vie. Cette cérémonie s'ap-
pelait *Conclamation.* Tel est le sujet de ce bas-relief.

Une jeune personne est étendue sur son lit de
mort; en vain deux joueurs d'instrumens sonnent
du cor et de la trompette. Deux libitrisaires vont
lever ce corps inanimé, l'eau s'échauffe sur un tré-
pied; un troisième apporte les parfums destinés
pour l'embaumer. Une femme, vis-à-vis de laquelle

est un jeune enfant debout, se livre à la plus vive affliction ; deux autres femmes, placées derrière elle, la partagent : il n'est plus d'espoir, le génie de la mort a renversé son flambeau.

Ce bas-relief, en marbre de *Luni* ou de *Carrare*, tiré de la salle des Antiques du Louvre, quoique très-beau, offre quelques détails qui font présumer qu'il pourrait bien n'être qu'une imitation de l'antique, exécuté au commencement du 16.ᵉ siècle.

## 146. VÉNUS d'Arles.

Ce surnom lui a été donné, parce qu'elle fut trouvée en 1651 dans la ville d'*Arles*, en Provence. Cette figure est très-belle. *Girardon*, en la restaurant, a placé dans une de ses mains un miroir, et dans l'autre la pomme qui indique son triomphe sur ses rivales. On présume qu'elle devrait tenir plutôt un casque, et s'appuyer sur une pique, étant ainsi figurée dans les médailles, et qu'alors elle représenterait *Vénus victorieuse*, devise adoptée par César.

Arles ayant été une colonie romaine, il est croyable que cette Déesse y était en honneur.

Cette belle figure est en marbre grec dur, d'une couleur cendrée ; elle faisait l'ornement de la Galerie de Versailles.

## 148. BACCHUS INDIEN, dit SARDANAPALE.

Si l'on s'en rapportait au nom écrit en caractères grecs, sur le bord du manteau de cette figure, on pourrait croire qu'elle offre les traits de ce volup-

tueux roi d'Assyrie *Sardanapale*; mais il paraît que ce mot n'était qu'une épithète usitée chez les Romains pour désigner une personne adonnée à la mollesse.

Cette statue nous offre bien certainement l'image du conquérant des Indes; ainsi le représentent nombre de médailles, de pierres gravées, de peintures des anciens. On présume qu'il s'appuyait autrefois sur un tyrse. Sa coiffure, ses draperies, ses sandales, se ressentent des coutumes asiatiques.

Cette figure, de marbre *pentélique*, fut trouvée, il y a quarante ans, à six lieues de Rome, près du village *Monte Porzio*, et transportée au Musée du Vatican.

## 149. HERCULE et TELÈPHE, *dit* l'HERCULE COMMODE.

Ce héros, appuyé sur sa massue, soutient son fils Télèphe. Sa tête est du plus beau caractère. Ses formes, quoique fortement prononcées, sont admirables. Son surnom de *Commode* n'est fondé que sur la ressemblance qu'on lui trouve avec l'empereur Commode.

Ce groupe est tiré du belveder du Vatican; on croit qu'il a été découvert à *Campo di Fiore*, près le théâtre de *Pompée*.

## 150. APOLLON LYCIEN.

Ce dieu a le bras levé et ployé sur sa tête; telle était l'attitude de l'Apollon que les Lyciens révé-

roient : un serpent rampe autour du tronc de laurier sur lequel il s'appuie. Ce serpent est l'emblême de sa victoire sur Python, ou de la Santé et de la Médecine, dont on lui attribue l'invention.

Cette figure, en marbre gris dur, a été tirée des jardins de Versailles.

### 151. ANTINOÜS *Egyptien.*

Adrien, vivement touché du dévouement d'Antinoüs, son jeune favori, qui volontairement s'était précipité dans le Nil pour prolonger ses jours, en éternisa la mémoire en lui élevant des statues, et même en fondant la ville d'*Antinopolis.* Cette statue est un de ces monumens de sa reconnaissance ; il est représenté sous la forme d'une divinité égyptienne.

Quoique portant le caractère égyptien, cette belle figure paraît de style grec ; elle fut tirée du Capitole : on la découvrit en 1738 à *Tivoli*, dans la *Villa Adriana.*

### 152. BACCHUS *en repos,*

Le dieu des vendanges est nonchalamment appuyé sur un tronc d'orme, autour duquel serpente une vigne dont il saisit une grappe. Ses formes sont gracieuses, mais cependant assez vigoureuses.

Cette statue, en marbre *pentélique*, dont le travail est très-précieux, est tirée de la Galerie de Versailles.

## 154. MERCURE.

. Ce Mercure est bien caractérisé par les ailes qu'il
a sur la tête. Une portion de son caducée est anti-
que. Il est exécuté en marbre *pentélique*.

## 156. BACCHUS.

« La douceur de son regard, sa noblesse et la
» grâce de ses traits, ses formes délicates et arron-
» dies, tout, dans cette figure, concourt à exprimer
» cette molle et voluptueuse langueur dont les
» anciens avaient fait le caractère distinctif de
» Bacchus. »

Cette statue, de marbre grec, est sans contredit
l'une des plus belles que l'on connaisse de ce dieu.

## 155. JUNON *du Capitole.*

Quoiqu'enveloppée dans son manteau, cette
figure est pleine de grâce. Grand nombre d'anti-
quaires la prennent pour Junon ; cependant elle
pourrait aussi représenter *Melpoméne*.

Cette statue, en marbre de *Paros*, est tirée du
Musée du Capitole.

Plusieurs têtes sous les numéros 112, 206, 205,.
105, 117, 110.

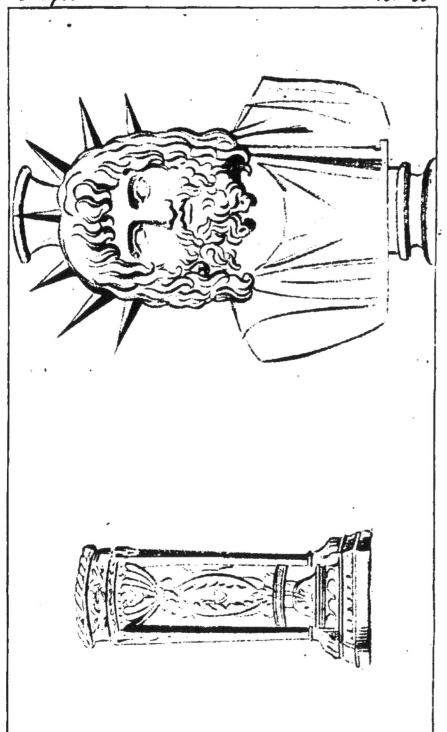

153. SESAPIS.

154. TRÉPIED.

132. **URANIE.**

133. APOLLON Delphique.

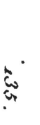

135. ANTINOUS.

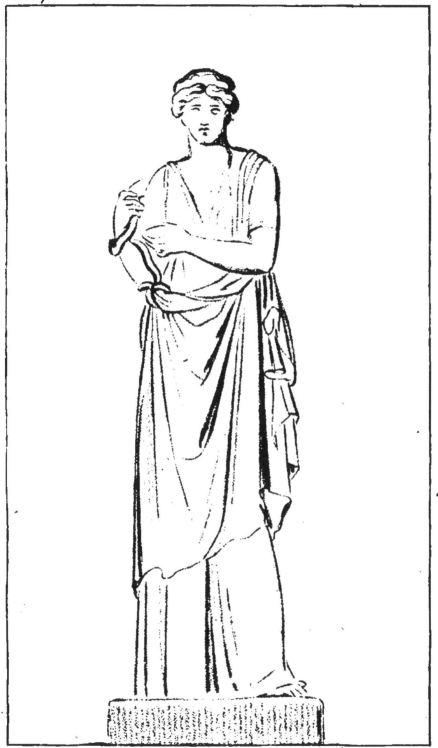

*136* **ISIS** *Salutaire.*

137. MINERVE.

136. MINERVE.

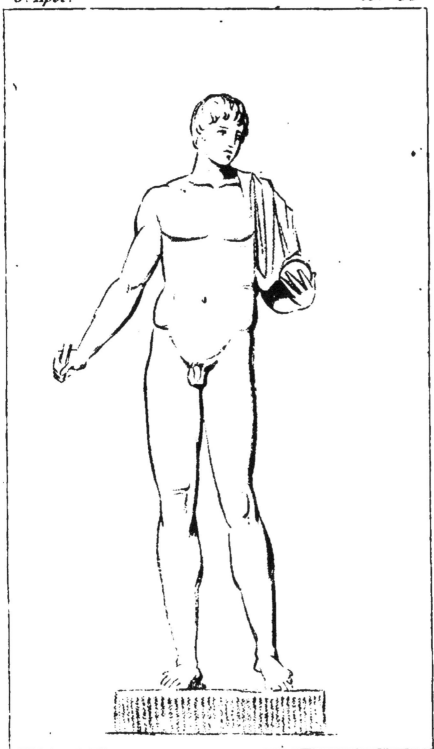

139   **MARS**

141 . JUNON

140 . MELPOMENE .

gle

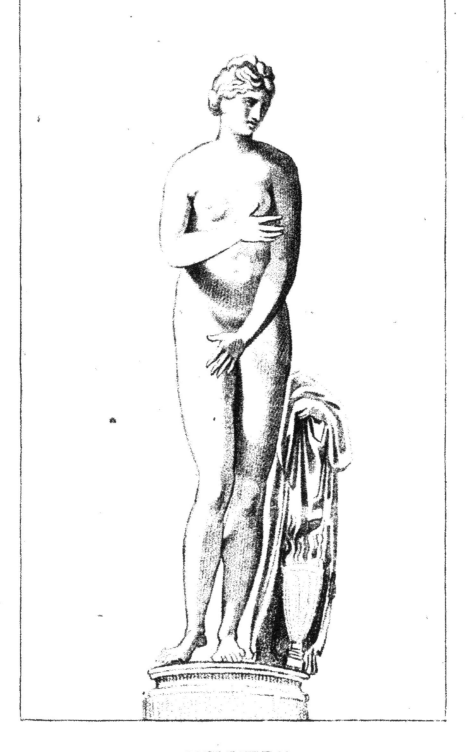

142 **VENUS** *du Capitole.*

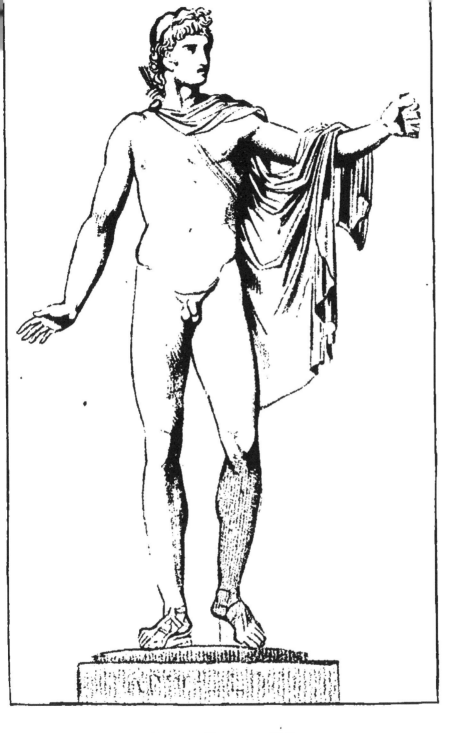

145 **APOLLON** *Pythien*

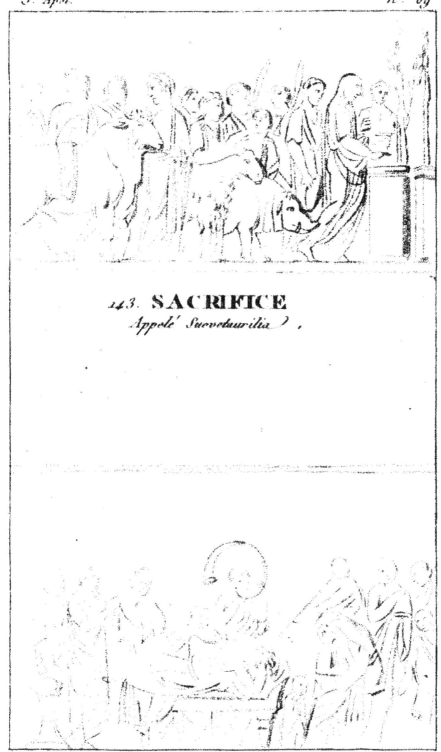

**143. SACRIFICE**

*Appelé Suovetaurilia.*

**147. CEREMONIE FUNEBRE**

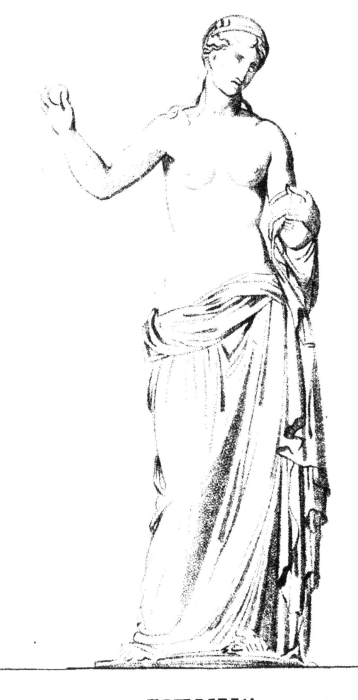

146. **VENUS** d'Arles.

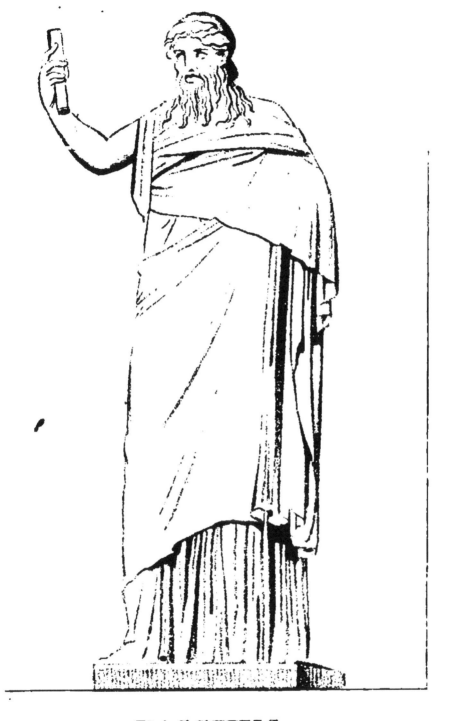

*148.* **BACCHUS** *Indien.*

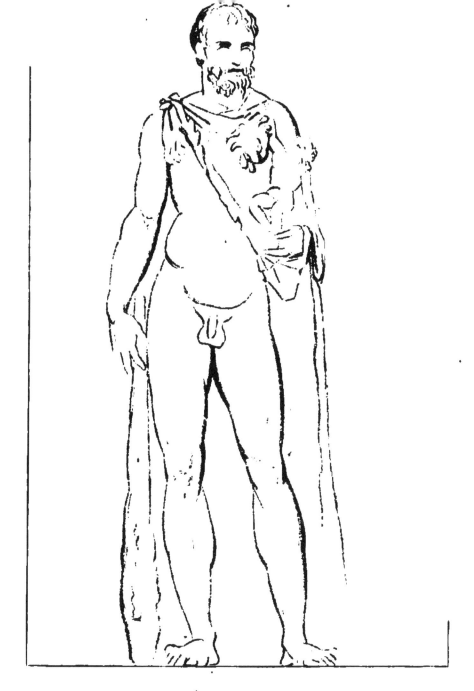

*149.* **HERCULE** *et* **TELEPHE**.

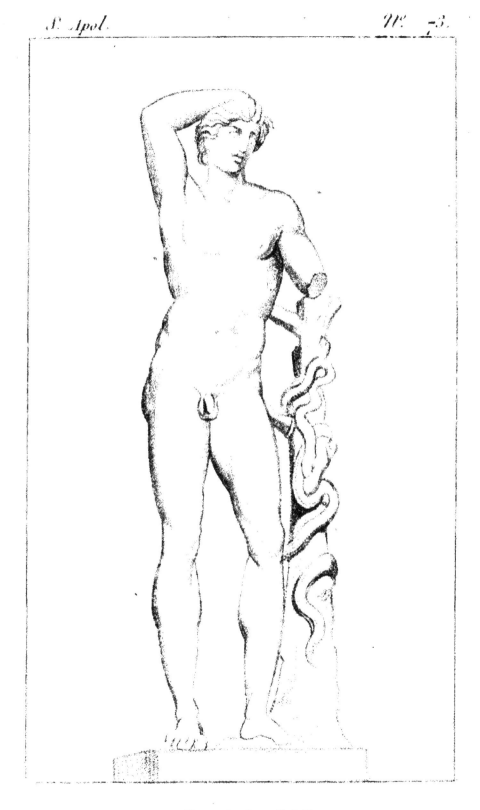

150. **APOLLON** Lycien.

151. **ANTINOUS** Egyptien

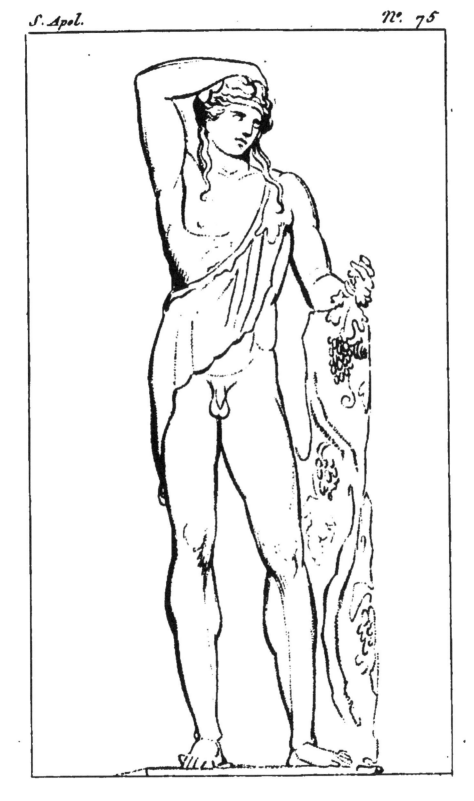

152. **BACCHUS** en Repos

154. **MERCURE**

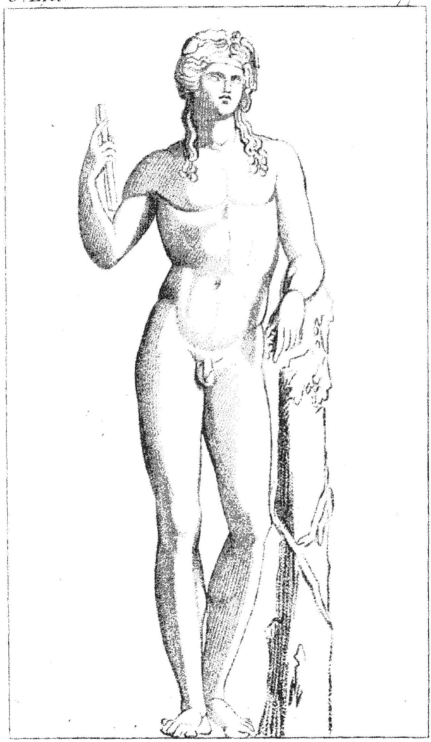

**BACCHUS**

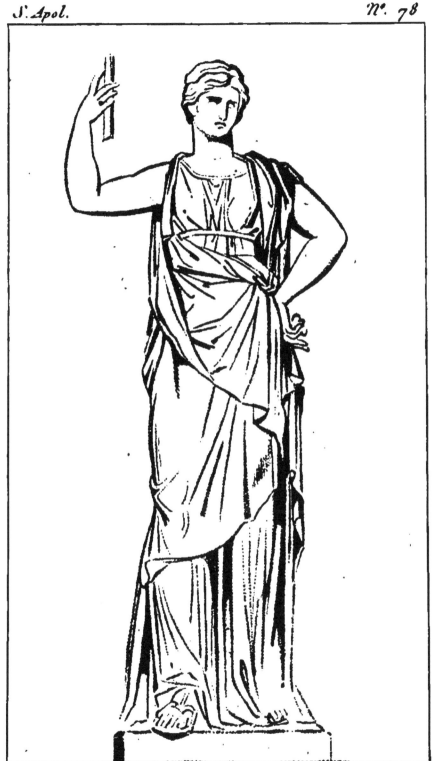

155. **JUNON** du Capitole.

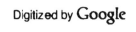

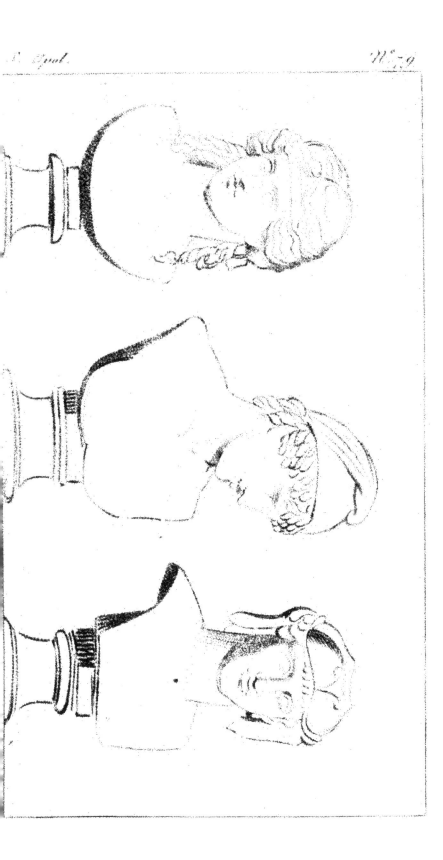

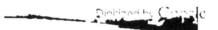

170.

107.

105.

# SALLE
# DES MUSES.

De la salle d'Apollon, l'on entre dans celle des Muses. C'est un petit temple qui leur est particulièrement consacré. A leur tête on distingue, Apollon *Musagète* : ce n'est pas ce dieu dont les formes divines, le regard noble et majestueux, semblent commander le respect et l'admiration; c'est l'aimable *conducteur du chœur des Muses*; c'est le dieu de l'harmonie, vêtu comme les joueurs de lyre sur la scène.

Avec plaisir l'on apperçoit ensuite dans cet auguste sanctuaire, les portraits de quelques poètes ou philosophes qui les ont cultivées avec gloire.

En abordant ce temple, l'on ne peut se défendre d'un sentiment délicieux, qui se trouve entretenu par l'effet mystérieux que produit la teinte sombre du granit vert dont les parois de cette salle sont revêtus, et qui détache admirablement les figures. Le plafond projeté, et dont l'exécution est confiée à des artistes distingués, ne pourra qu'ajouter au

charme qu'on éprouve au milieu de ces aimables Sœurs.

La partie qui fait face à l'entrée, est percée de trois croisées : deux colonnes, placées entre deux hermes, en ornent les trumeaux  La première, à droite, entre Bacchus et Hippocrate, est de granit oriental fort rare, d'un gris tirant sur le vert, nuancé de rose, et coupé par de larges brèches blanches ; son diamètre, en y comprenant la base et le chapiteau de bronze doré et très - richement ornés, est de 3 décimètres ( 10 pouc. environ ), et sa hauteur de 3 mètres et 4 décimètres ( 10 pi. 4 pouc. environ ); elle est surmontée d'une boule avec sa pointe et son piédouche, en marbre serpentin ; le tout monté en bronze doré.

La deuxième colonne, entre Socrate et Virgile, est de marbre africain d'ancienne roche. Sa belle proportion, les divers tons du plus fin coloris, la variété de ses accidens la rendent infiniment précieuse. Sa base et son chapiteau sont également de bronze doré et richement ornés; elle a 3 décimètres de diamètre ( 10 pouc. environ ), et 2 mètres 4 décimètres de hauteur ( 7 pieds environ ); une boule d'albâtre oriental la surmonte. Sa pointe et son piédouche sont de la même matière.

A droite , sur un même socle de marbre blanc, l'on voit Calliope, Apollon *Musagète* et Clio.

A gauche , Terpsichore, Uranie, et Thalie.

En face des croisées, à droite de l'entrée, le portrait d'Homère et Erato ; le portrait d'Euripide et la muse Euterpe.

A gauche de l'entrée, l'image de Bacchus indien, Polymnie, le buste de Socrate et Melpomène.

Cette belle collection des Muses, la plus complette que l'on connaisse, fut recueillie par Pie VI, qui fit bâtir exprès, pour l'y placer, une salle magnifique. Huit de ces statues furent trouvées en 1774 à *Tivoli*, dans la maison de campagne de *Cassius*, dite *la pianella di Cassio*.

## 163. APOLLON *Musagète.*

Debout, couronné de lauriers, vêtu d'une tunique longue fixée sous le sein par une ceinture, une clamide rejetée en arrière, et agraffée sur ses épaules, le dieu de l'harmonie tient en main un instrument, au son duquel il semble mêler les accens mélodieux de sa voix.

Cette statue est en marbre pentélique. Le bras droit et partie de la lyre sont modernes.

## 168. CALLIOPE.

Cette Muse de la poésie épique, médite, et va écrire sur les tablettes les vers qui doivent immortaliser des héros ; elle est vêtue de deux tuniques, dont celle de dessous a des manches boutonnées sur l'avant-bras ; un manteau est jeté sur ses genoux ; à ses pieds on observe cette chaussure,

appelée *socceas*. La tête antique de cette statue a été rapportée.

## 170. CLIO.

Vêtue comme Calliope, cette Muse de l'histoire tient un rouleau, sur lequel elle consacre la mémoire des grandes actions et des grands événemens. Sa tête est antique, mais n'est pas la sienne.

## 173. POLYMNIE.

Présidant à l'art de la pantomime, l'attitude et le geste doivent seuls la caractériser; aussi l'appelait-on la Muse silencieuse.

Cette statue est parfaitement bien conservée.

## 171. MEPOMENE.

L'attitude de cette Muse de la tragédie semble forcée au premier abord; lasse de déclamer, elle se repose: d'une main elle tient le poignard, de l'autre le masque d'Hercule. Le manteau tragique est jeté avec grace sur ses épaules; sa tête est d'une beauté achevée et pleine d'expression.

## 176. ERATO.

La poésie amoureuse est la principale attribution d'Erato; c'est elle qui inspira Anacréon, Horace, Ovide, et tous les poètes qui ont chanté les Amours. Les avant-bras de cette statue ont été

restaurés ; la tête antique appartenait à une statue de l'*Eda.*

## 178. EUTERPE.

C'est la Muse de la musique ; elle manquait à la collection trouvée à *Tivoli ;* on l'a remplacée par celle-ci, qui se voyait au palais *Lancellotti* à Rome.

## 175. HOMERE.

Sept villes se disputèrent l'honneur de lui avoir donné le jour. Le bandeau qui ceint son front est l'emblème de la divinité de son génie. La forme de ses yeux indique assez qu'il était aveugle ; opinion généralement reçue.

## 177. EURIPIDE.

Ce fut l'un des plus célèbres poètes tragiques de la Grèce, émule et rival de Sophocle.

Cet herme a été tiré de l'académie de Mantoue.

## 172. SOCRATE.

Cet herme présente évidemment le portrait de cet homme si célèbre par sa science, ses vertus et sa fin tragique.

## 174. BACCHUS *indien.*

Il est ici représenté en berme ; il est du genre de ceux que les anciens plaçaient aux avenues de

leurs maisons de campagne, ou dans les allées de leurs jardins.

### 179. TERPSICHORE.

Cette Muse de la poésie lyrique, comme Erato, porte une lyre, mais elle diffère en ce que le corps est formé d'une écaille de tortue, et les branches de deux cornes de chèvre sauvage. Sa tête antique ne lui appartient pas originairement.

### 180. URANIE.

Elle tient le globe céleste et la baguette *Radius*, qui lui sert à indiquer les signes du Zodiaque, cette Muse s'occupant de l'astronomie.

Cette figure n'est pas du nombre de celles trouvées chez *Cassius*; elle était à *Velletri*, dans le palais *Lancellotti*. La tête antique a été rapportée; les bras et les attributs sont modernes.

### 181. THALIE.

A cette gracieuse attitude l'on reconnaît la Muse de la comédie; en voyant son masque l'on ne saurait plus en douter. Le travail de cette figure est admirable. On sent parfaitement le nu sous ses draperies, qui ressemblent à celles de Therpsichore, excepté le manteau qui enveloppe le bas de son corps, et ses sandales.

## 182. SOCRATE.

Cet herme offre encore tous les traits de cet
illustre athénien.

## 183. COLONNE DE MARBRE AFRICAIN.

## 184. VIRGILE.

Cette tête, tirée de l'académie de Mantoue,
patrie de ce poète latin, était fort révérée de ses
concitoyens. Il est cependant douteux que ce soient
ses véritables traits.

## 165. BACCHUS.

Sa longue chevelure ressemble peut-être à celle
de l'Apollon ; mais la mollesse et la volupté que
respirent tous ses traits, ne conviennent qu'à
Bacchus.

## 166. COLONNE DE GRANIT ORIENTAL.

## 167. HIPPOCRATE.

Né à Cos, quatre cents ans environ avant l'ère
vulgaire. Ce père de la médecine est ici représenté
dans l'âge avancé auquel on sait qu'il est parvenu.

Lightning Source UK Ltd.
Milton Keynes UK
UKHW021643200219
337573UK00004B/308/P